–

ESENCIALES
DEL ARTE

–

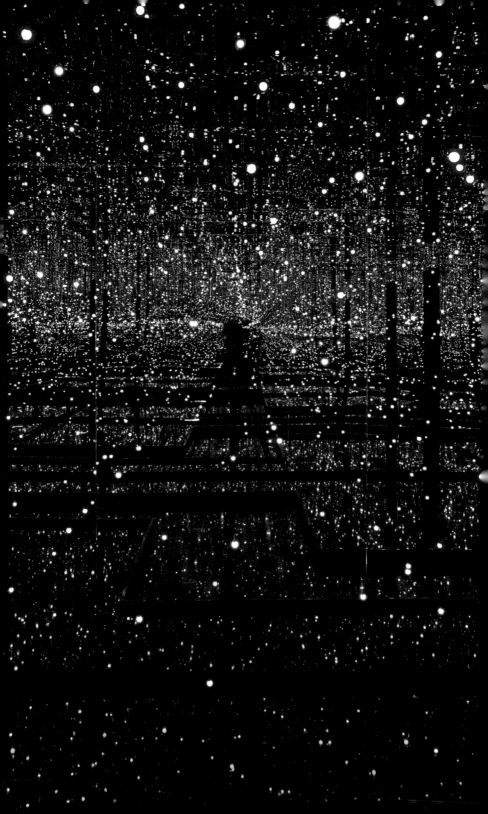

ESENCIALES DEL ARTE

MUJERES ARTISTAS

BLUME

FLAVIA FRIGERI

CONTENIDO

INTRODUCCIÓN

Tradicionalmente, la mujer ha sido uno de los objetos
de representación favoritos de la historia del arte.
Como emblema definitivo de la belleza, ha sido representada
sin cesar, y, sin embargo, su papel como productora
de arte se ha visto siempre subordinado al de sus colegas
masculinos. Asombrada por la falta de reconocimiento que
experimentan las mujeres artistas, la historiadora de arte
estadounidense Linda Nochlin se preguntaba en 1971:
«¿Por qué no han existido grandes mujeres artistas?».
La oportuna pregunta de Nochlin expresaba una sensación
de urgencia compartida por un movimiento crítico de mujeres
artistas, historiadoras del arte y críticas.

Hasta ese momento, la historia del arte había estado
dominada por artistas masculinos, pero eso no significaba
que no hubiera grandes artistas femeninas. Más bien
al revés: las mujeres llevan en activo tanto o más que
sus colegas masculinos durante mucho tiempo Su arte,
sin embargo, ha sido más difícil de encontrar. Esto resulta
especialmente cierto en el período medieval, el renacentista
y el barroco, cuando el arte era casi exclusivamente
masculino: las mujeres a menudo se veían obligadas
a trabajar en el anonimato o a adoptar seudónimos

masculinos. A las obras que realizaban en estudios dirigidos por artistas masculinos se les concedía poco o ningún crédito. Como expresa la artista flamenca Clara Peeters, con los autorretratos ocultos en sus bodegones, las mujeres exigían que se las viera (*véanse* págs. 16-19).

Pese a que la situación ha mejorado, el colectivo feminista conocido como Guerrilla Girls se preguntaba en 1989 si las mujeres tenían que estar desnudas para entrar en el Metropolitan Museum (*véase* pág. 164). Aunque las mujeres y sus cuerpos desnudos se contemplaban en las exposiciones museísticas, su trabajo como creadoras de arte seguía siendo muy poco reconocido.

Tomando como punto de partida a la pintora manierista italiana Lavinia Fontana, veremos cómo las mujeres artistas pasaron de ser objetos de contemplación pasiva a creadoras activas. Analizaremos a cincuenta mujeres artistas, activas desde el siglo XVI hasta la actualidad, que se ocupan de todas las disciplinas artísticas y abordan diversos temas. Esta amplia selección proporcionará al lector una idea general del papel de la mujer en la historia del arte así como una valoración de la vida y la obra de estas artistas.

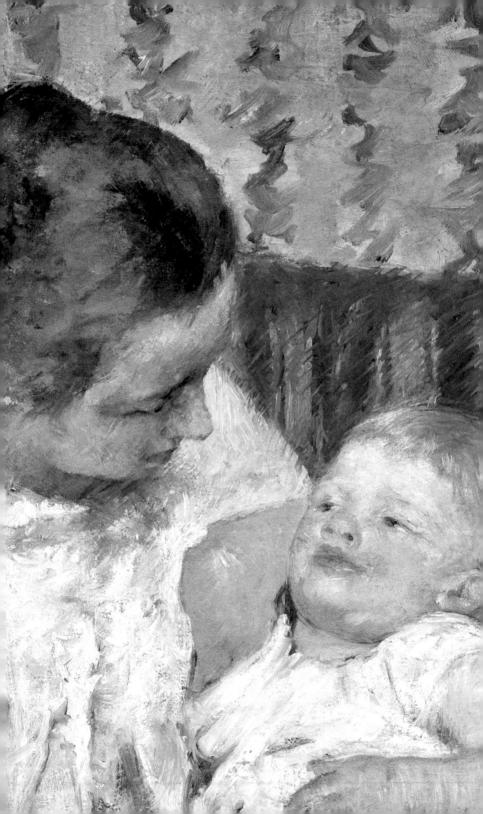

ABRIR NUEVOS CAMINOS
(nacidas entre 1550 y 1850)

-

**En el alma de esta mujer
hallarás el espíritu de César.**

-

Artemisia Gentileschi

LAVINIA FONTANA
(1552-1614)

La pintora manierista italiana Lavinia Fontana suele considerarse la primera mujer artista en labrarse una carrera artística independiente. Su padre, Prospero Fontana, fue un destacado pintor de Bolonia, donde vivió Lavinia. Desde una edad temprana, Fontana cultivó su pasión por el arte y entró en contacto con la obra de los pintores Rafael y Parmigianino, a la vez que se benefició de la atenta formación que le dispensó su padre.

Uno de los mecenas de Fontana dijo lo siguiente en cierta ocasión: «A decir verdad, esta excelente pintora está en todo momento por encima de la condición de su sexo y es una persona extraordinaria». Fontana fue una excepción muy rara en el paisaje manierista. Fue una prolífica retratista y logró un éxito razonable con sus encargos públicos y privados. Sus retablos para iglesias de Roma y Bolonia le granjearon un reconocimiento del que solo solían gozar los artistas varones. Hoy en día muchas de sus obras se encuentran en un estado delicado, aunque la pintura *Retrato de Bianca degli Utili Maselli, de medio cuerpo, en un interior, sosteniendo un perro y rodeada de seis de sus hijos* (h. 1600) ilustra con claridad las cualidades pictóricas de Fontana (*derecha*). El retrato de la noble Bianca degli Utili con su hija y sus cinco hijos destaca sobre todo por el meticuloso detalle de los peinados y de las ropas ricamente bordadas. Fontana trató de captar la elegancia de la familia, así como la ternura y la intimidad de su relación. La pintora falleció en Roma en 1614. Dejó tras ella el que se considera el mayor corpus artístico realizado por una mujer antes de 1700.

Lavinia Fontana
Retrato de Bianca degli Utili Maselli, de medio cuerpo, en un interior, sosteniendo un perro y rodeada de seis de sus hijos, h. 1600
Óleo sobre lienzo,
99 x 133,5 cm
Colección privada

Los dos niños a la derecha del todo sostienen una pluma, un tintero y un medallón con la figura de un caballero. Se cree que estos objetos hacen alusión a sus futuras profesiones.

OTRAS OBRAS DESTACADAS

Noli me tangere, 1581, Galleria degli Uffizi, Florencia, Italia

San Francisco de Paula bendice al hijo de Luisa de Saboya, 1590, Pinacoteca Nazionale, Bolonia, Italia

Venus y Cupido, década de 1610, Museo del Hermitage, San Petersburgo, Rusia

Minerva vistiéndose, 1613, Galleria Borghese, Roma, Italia

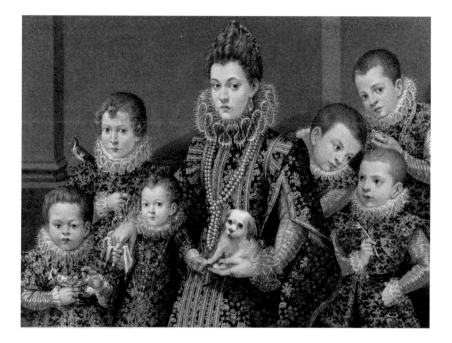

ACONTECIMIENTOS RELACIONADOS

1577: Fontana se casa con el artista Paolo Zappi, el cual pintó
las cortinas que figuran en las obras de la pintora. Juntos tienen
once hijos, de los cuales solo tres sobreviven a Fontana.

1589: le encargan a la artista que pinte un retablo público
de la Sagrada Familia y san Juan para San Lorenzo de El Escorial,
Madrid, para lo cual recibe la espléndida suma de mil ducados.

ARTEMISIA GENTILESCHI
(1593-h. 1653)

Hoy en día se tiene a Artemisia Gentileschi como la principal artista femenina del barroco (h. 1600-1750), caracterizado este por su grandilocuencia y su gusto por lo dramático. Hizo grandes aportaciones al arte de su época. Al igual que Fontana, fue hija de un reputado artista, aunque, por comparación, de orígenes humildes. A fin de que su hija recibiera una formación adecuada, Orazio Gentileschi recurrió a la ayuda de su amigo y colaborador Agostino Tassi. Sin embargo, este aprendizaje con Tassi tuvo consecuencias trágicas cuando el maestro se le acercó a la joven Artemisia con intenciones sexuales. Al no cumplir su promesa de matrimonio, Tassi fue acusado por Orazio de violación. El juicio resultó ser emocionalmente angustiante para Artemisia, quien fue humillada en público y vio mancillada su honra. Como resultado, se vio obligada a salir de Roma.

En 1611, poco después de haber finalizado el juicio, Gentileschi se casó con el artista florentino Pietro Stiattesi, con el que se fue a vivir a Florencia. Fue allí donde ejecutó una de sus piezas más reputadas, *Judit decapitando a Holofernes* (h. 1620; Galleria degli Uffizi, Florencia, Italia). De acuerdo con la preferencia de Gentileschi por las heroínas bíblicas y mitológicas, el papel central de esta pintura lo asume Judit, que está asesinando al rey Holofernes. *Susana y los viejos* (1610; *derecha*) también se centra en un personaje femenino fuerte. En su rechazo de los lascivos ancianos, Susana está representada con un estilo realista típico de la obra de Gentileschi. El drama psicológico de ambas composiciones se ve enriquecido en gran medida gracias a los fuertes contrastes de luz y oscuridad (claroscuros) y a las posturas enfáticas. En estas dos pinturas, Gentileschi adoptó el estilo del pintor italiano Caravaggio, veintidós años mayor que ella y conocido por su espectacular uso del claroscuro.

Gentileschi regresó en 1620 a Roma, ciudad en la que permaneció hasta 1630. Después se asentó en Nápoles, de donde solo salió una vez

Artemisia Gentileschi
Susana y los viejos, 1610
Óleo sobre lienzo,
178 x 125 cm
Schloss Weissenstein,
Schönbornsche
Kunstsammlungen,
Pommersfelden, Alemania

Al público de la época le resultó especialmente llamativa la habilidad de Gentileschi para retratar la ternura e inocencia de Susana al salir del baño en contraposición a la lasciva y lujuriosa mirada de los dos ancianos, que observan hacia abajo desde arriba.

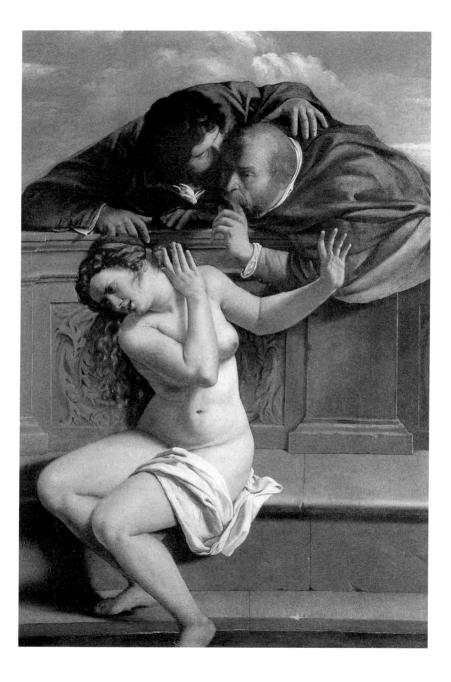

para ayudar a su padre en la decoración de la Queen's House en Greenwich, Londres. Durante su breve estancia en Reino Unido, (1638-h. 1641), pintó *Autorretrato como alegoría de la Pintura* (*La Pittura*; h. 1638-1639), que pasó a formar parte de la colección de Carlos I. La protagonista de esta obra es una personificación semiidealizada del arte y que suele identificarse con la propia Artemisia. Sosteniendo un pincel en una mano y una paleta en la otra, la alegoría de la Pintura está realizada con destreza pese a la complicada pose de la figura. La determinación de Artemisia de afirmar su papel como artista profesional puede considerarse un precedente de las luchas que protagonizaron las siguientes generaciones de mujeres artistas. En una carta a su mecenas Don Antonio Ruffo di Calabria, Gentileschi señaló lo siguiente: «Mientras viva, tendré control sobre mi ser», y esa es precisamente la regla por la que se guio hasta el final de su vida.

Artemisia Gentileschi
Autorretrato como alegoría de la Pintura (*La Pittura*),
h. 1638-1639
Óleo sobre lienzo,
98,6 x 75,2 cm
Royal Collection Trust

Esta representación alegórica de la Pintura se basa en las convenciones establecidas por el iconógrafo Cesare Ripa en su manual *Iconología* (publicado en 1593 y con una edición ilustrada en 1603), una referencia para muchos artistas de la época.

OTRAS OBRAS DESTACADAS

La Magdalena penitente, h. 1619-1620, Palazzo Pitti, Florencia, Italia

Nacimiento de san Juan Bautista, h. 1635, Museo Nacional del Prado, Madrid, España

Esther ante Asuero, sin fechar, Metropolitan Museum of Art, Nueva York, Estados Unidos

ACONTECIMIENTOS RELACIONADOS

h. 1616: gracias al apoyo de poderosos mecenas y de otros artistas, Gentileschi se convierte en la primera mujer admitida en la Accademia delle Arti del Disegno de Florencia.

1617: es una de las varias artistas a las que se contrata para decorar la florentina Casa Buonarroti.

2002: primero el Palazzo Venezia, Roma, y después el Metropolitan Museum of Art, Nueva York, acogen la exposición titulada «Orazio and Artemisia Gentileschi: Father and Daughter – Painters in Baroque Italy», en la que se pone en diálogo la obra de Artemisia con la de su padre, Orazio.

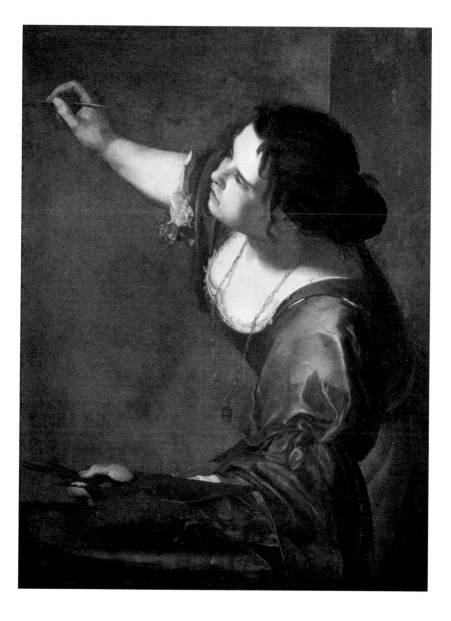

CLARA PEETERS
(1594-después de 1657)

Jarrones de flores, copas, alcachofas, pescados y mariscos, cestas tejidas a mano, uvas y jarras son solo algunos de los objetos que figuran en los exquisitos bodegones de Clara Peeters. Pese al halo de misterio que envuelve la vida y la formación artística de Peeters, se la suele considerar una de las pioneras del bodegón flamenco.

Las primeras pinturas de Peeters datan de 1607 y 1608. La habilidad con la que están ejecutadas estas representaciones de alimentos y bebidas sugiere que se benefició de una formación bajo la dirección de un maestro pintor: quizá Osias Beert, un conocido pintor de bodegones de Amberes, fuera su mentor. En la mayoría de los bodegones de Peeters figuran mesas con lujosas decoraciones y realzadas por una hábil interpretación de las texturas y la luz.

En *Bodegón con pescado y gato* (posterior a 1620; *derecha*), el colador de terracota está lleno hasta el borde con un montón de peces representados con meticulosidad, mientras un gato se aferra con orgullo a su presa. El tratamiento de las texturas por parte de Peeters —desde el suave pelaje del gato hasta las escamas de pescado y la brillante bandeja de plata con sus múltiples reflejos— resulta notable. Las superficies brillantes y especulares, como la bandeja de esta obra y la jarra de peltre de *Bodegón con flores, copa de plata dorada, almendras, frutos secos, dulces, panecillos, vino y jarra de peltre* (1611; *véanse págs. 18-19*), tenían un significado especial para Peeters. La artista solía darle un toque a sus bodegones escondiendo pequeños autorretratos en las superficies reflectantes de los objetos inmóviles. Así, si observamos con atención, podremos apreciar la presencia de Peeters en la jarra de peltre. El ilusionismo de la pintura se reafirma por medio de estos autorretratos ocultos, los cuales también desafían el estatus de las mujeres artistas de la época. Al incluir su imagen en la obra, Peeters exigía ser vista y que se reconociera su obra como artista. Apenas se conservan cuarenta obras de Peeters en la actualidad.

Clara Peeters
Bodegón con pescado y gato, posterior a 1620
Óleo sobre lienzo,
34,3 x 47 cm,
National Museum
of Women in the Arts,
Washington D. C.

A pesar de la tranquila naturaleza del bodegón, Peeters le aporta una sensación de dramatismo al alternar áreas iluminadas con otras más oscuras.

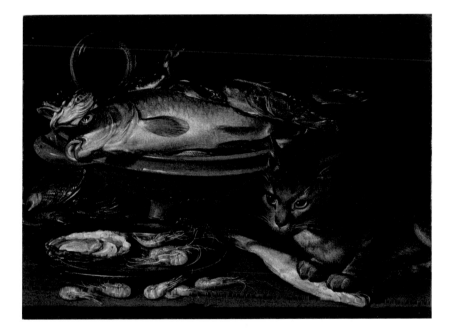

OTRA OBRA DESTACADA

Bodegón con flores, copas doradas, monedas y conchas, 1612,
 Staatliche Kunsthalle, Karlsruhe, Alemania

ACONTECIMIENTOS RELACIONADOS

31 de mayo de 1639: se dice que Peeters se casó con
 Hendrick Joossen en Amberes a los cuarenta años de edad.

2016: el Museo Nacional del Prado organiza una exposición
 (la primera que se consagra a una artista) dedicada en exclusiva
 a la obra de Clara Peeters.

Clara Peeters
Bodegón con flores, copa
de plata dorada, almendras,
frutos secos, dulces,
panecillos, vino y jarra
de peltre, 1611
Óleo sobre tabla,
52 x 73 cm
Museo Nacional del Prado,
Madrid

Por medio de los contornos
precisos y los efectos
lumínicos sutiles,
Peeters logra una
apariencia realista con
unas flores cuidadosamente
representadas que
recuerdan a las primeras
ilustraciones científicas.
En la jarra de peltre pueden
apreciarse unos minúsculos
autorretratos.

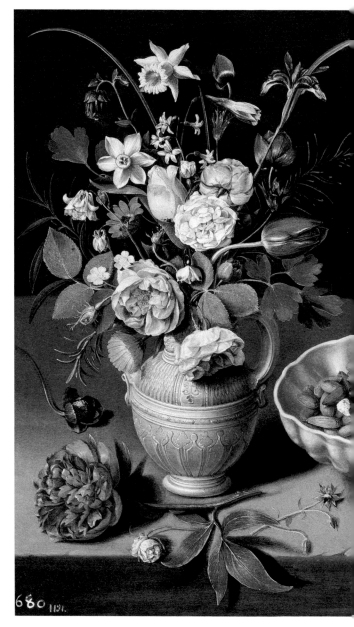

ROSALBA CARRIERA
(1675-1757)

Rosalba Carriera fue una influyente miniaturista y pintora de retratos al pastel. Sus obras están impregnadas de las encantadoras y delicadas cualidades principales del estilo rococó, y se la reconoce ampliamente por su habilidad para captar la individualidad de sus modelos.

Nacida en Venecia, hija de un vendedor y de una encajera, Carriera se hizo famosa por pintar cajas de tabaco rapé para el próspero mercado de *souvenirs* de Venecia. El tratamiento de Carriera de estos recuerdos fue tan excepcional que no tardó en verse aclamada como una artista de talento por derecho propio. Después pintó miniaturas, lo que ratificó su éxito y le permitió ser miembro de la prestigiosa Accademia di San Luca de Roma. En 1703, sin embargo, había empezado a trabajar en la que se convirtió en su técnica de mayor éxito: el retrato al pastel. Los retratos ponderados pero suaves de Carriera capturan los brillantes y coquetos rasgos de la pintura rococó.

En 1716 tuvo lugar un momento decisivo en la carrera de Carriera, ya que fue entonces cuando conoció al banquero y coleccionista de arte parisino Pierre Crozat, que estaba de visita en Italia. Crozat invitó a Carriera a París y la introdujo en la escena artística parisina y en la corte real, donde sus obras eran veneradas. Allí conoció al maestro rococó Jean-Antoine Watteau, y los dos artistas no tardaron en disfrutar de largas conversaciones sobre el color y la forma. Como homenaje a esta nueva amistad, Carriera realizó un retrato de Watteau poco antes de la muerte de este.

Estresada por la intensa vida social parisina, Carriera regresó a Venecia en 1721. A partir de entonces, con excepción de las visitas ocasionales a Módena, en 1723, y a Viena, en 1730, para trabajar para el emperador Carlos VI, rara vez abandonó Venecia y la casa de la familia en el Gran Canal, donde vivió con su madre y sus hermanas viudas. Artista rigurosa y trabajadora, Carriera se dedicó casi en exclusiva a su arte.

Rosalba Carriera
La musa, mediados de la década de 1720
Pastel sobre papel azul extendido, 31 x 26 cm
J. Paul Getty Museum, Los Ángeles

La sutil mezcla de los pasteles sobre la oscuridad del fondo realza la sensación etérea de este retrato de una musa no especificada. La modelo inclina la cabeza para revelar una piel de porcelana acariciada por una delicada gasa. Carriera era muy específica sobre sus tizas pastel y a menudo tenían que prepararle los colores a medida para satisfacer sus necesidades.

ACONTECIMIENTOS RELACIONADOS

1712: Carriera conoce a Augusto III, elector de Sajonia y rey de Polonia. Será este el que reunirá la colección más grande de sus obras, incluidos más de ciento cincuenta pasteles y miniaturas.

1720: nombran a la artista miembro honoraria de la Académie royale de peinture et de sculpture de París.

ANGELICA KAUFFMANN

(1741-1807)

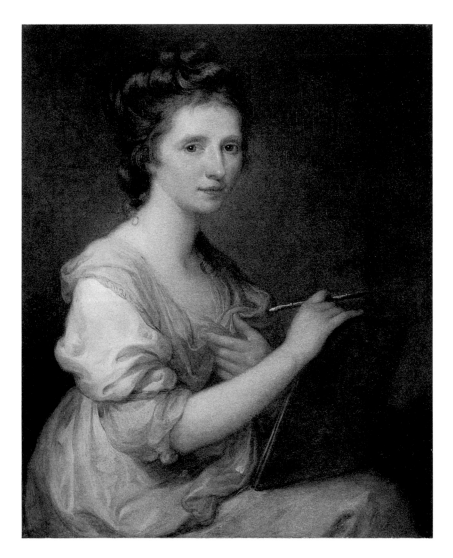

Nacida en Chur (Suiza), Angelica Kauffmann fue hija del retratista y pintor de frescos Johann Joseph Kauffmann. Desde una edad muy temprana se la reconoció como una niña prodigio. Kauffmann, que dominaba cuatro idiomas y tenía dotes para el canto, ayudaba a su padre en la decoración de la iglesia y pintó varios retratos antes de cumplir los quince años. Kauffmann viajó en 1762 a Florencia con su padre, y al año siguiente se trasladaron a Roma, que por aquel entonces era el principal centro del neoclasicismo. Allí, Kauffmann se hizo un nombre y recibió varios encargos de distinguidos viajeros que visitaban la ciudad como parte del Grand Tour, así como de residentes romanos.

Angelica Kauffmann
Angelica Kauffmann,
h. 1770-1775
Óleo sobre lienzo,
73,7 x 61 cm
National Portrait Gallery,
Londres

Kauffmann elaboró varios autorretratos a lo largo de su vida. En esta refinada composición, la pintora aparece retratada de un modo informal en el trabajo con un cuaderno de bocetos y un pincel.

Lo que distinguió a Kauffmann de la mayoría de las mujeres artistas de su tiempo fue su deseo de practicar la pintura histórica, por lo general considerada territorio de los hombres. Hasta ese momento, las mujeres habían tendido a pintar retratos o bodegones. En 1765, Kauffmann dejó Roma y viajó a Venecia, donde conoció a la esposa de un diplomático británico, que la invitó al Reino Unido. Al año siguiente, Kauffmann se separó por primera vez de su padre y se mudó a Londres, donde vivió durante los siguientes quince años. No tardó en establecerse y formar parte de un animado ambiente, realizó numerosos retratos y se ganó la vida con holgura gracias a sus pinturas. En Londres, Kauffmann también entabló una estrecha amistad con el principal retratista de la época, *sir* Joshua Reynolds. Este artista defendió la obra de Kauffmann, y, para conmemorar su amistad, pintaron retratos el uno del otro.

Junto a la también artista Mary Moser, Kauffmann fue uno de los miembros fundadores de la londinense Royal Academy of Arts (1768). Esta prestigiosa afiliación da testimonio del éxito de Kauffmann, y de su capacidad para darse a conocer como pintora de temas históricos y retratista. Cuando se inauguró la Royal Academy contó con cuatro de las pinturas de Kauffmann. En 1778, Kauffmann recibió otro encargo de esta institución y la invitaron a aportar cuatro grandes pinturas alegóricas a la nueva sala de conferencias de la misma. Esta aportación se convertiría en su esquema ornamental de mayor éxito. Kauffmann abordó la pintura histórica desde una perspectiva femenina: sus sujetos eran en su mayoría heroínas procedentes de fuentes clásicas. En aquel momento, Kauffmann disfrutaba de una cómoda posición económica. Sus proyectos abarcaron la pintura, la ilustración de libros, la pintura de miniaturas y la decoración de la Montagu House, en Portman Square, Mayfair, Londres, diseñada por el arquitecto James Stuart, el Ateniense.

Kauffmann contrajo matrimonio en 1781 con el pintor veneciano Antonio Zucchi, junto con el que se marchó del Reino Unido. Después, vivió sobre todo en Italia, alternando entre Venecia, Roma y Nápoles. Para aquel entonces, Kauffmann había alcanzado fama internacional

y era muy elogiada. Además, se producían un sinfín de grabados y reproducciones basados en su obra.

Después de 1795, las campañas napoleónicas en Italia hicieron que Kauffmann recibiera menos encargos del extranjero y la obligaron a trabajar más despacio. En cualquier caso, siguió siendo una figura clave en la sociedad romana. Dado que hablaba italiano, francés, inglés y alemán con fluidez, su estudio fue un lugar de encuentro para aristócratas europeos del Grand Tour, marchantes de arte, artistas y escritores, entre ellos Johann Wolfgang von Goethe. Kauffmann falleció en Roma en 1807. Dejó tras ella un corpus artístico de unas quinientas obras, de las cuales en torno a unas doscientas aún se pueden localizar, y es uno de los mejores exponentes del neoclasicismo.

OTRAS OBRAS DESTACADAS

Retrato de una dama, h. 1775, Tate, Londres, Reino Unido

Autorretrato con lápiz de dibujo y carpeta, 1784, Neue Pinakothek, Múnich, Alemania

Autorretrato desgarrado entre la música y la pintura, 1792, Museo Pushkin, Moscú, Rusia

ACONTECIMIENTOS RELACIONADOS

1775: Kauffmann impide que se exponga la pintura de Nathaniel Hone titulada *El mago* en la «Summer Exhibition» de la Royal Academy. La pintura aludía a una rumoreada relación entre Kauffmann y el pintor británico *sir* Joshua Reynolds, dieciocho años mayor que ella.

1807: el reputado escultor Antonio Canova organiza la ceremonia funeraria de Kauffmann siguiendo el modelo de la celebración mortuoria de Rafael. El cortejo fúnebre cuenta con miembros de las numerosas academias a las que perteneció Kauffmann.

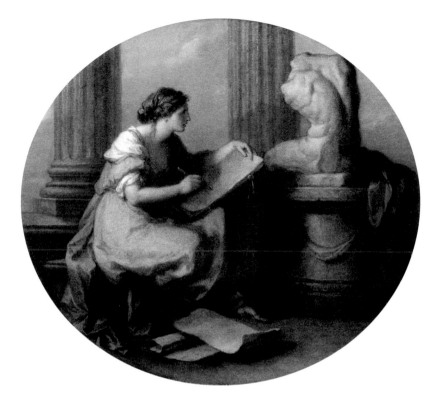

Angelica Kauffmann
Diseño en el techo
del salón central de
la Royal Academy,
1778-1780
Óleo sobre lienzo,
130 × 150,3 cm
Royal Academy of Arts,
Londres

Esta obra es una de las cuatro pinturas que decoran los techos de una nueva sala de consejo de la Royal Academy y que están dedicadas a los elementos del arte. El conjunto —que también incluye una obra dedicada a la invención, otra a la composición y una tercera al color— fue concebido como una representación visual de las teorías desarrolladas por Reynolds en su libro *Discourses on Art* (*Discursos sobre arte*). Cada lienzo presentaba una figura femenina que encarnaba las distintas propiedades artísticas.

ELISABETH-LOUISE VIGÉE-LE BRUN
(1755-1842)

De un talento excepcional, Louise-Elisabeth Vigée-Le Brun se convirtió ya desde muy joven en una reputada retratista de la aristocracia. Su inmenso éxito solo fue comparable al de su casi contemporánea Angelica Kauffmann. Nacida en París, Vigée-Le Brun estudió en un convento francés entre los seis y los once años. Fue allí donde desarrolló su interés por el dibujo. Su padre, Louis Vigée, fue retratista y contribuyó a la educación artística de su hija, presentándola a sus amigos artistas que, tras su muerte, siguieron animando a la joven Vigée-Le Brun a continuar estudiando pintura.

A la edad de quince años, Vigée-Le Brun se hizo cargo de los gastos de su familia y mantuvo a su madre viuda y a su hermano menor. Para entonces, su carrera estaba despegando y pintaba retratos de miembros de la aristocracia internacional, entre ellos el conde Shuvalov, la condesa de Brionne y la princesa de Lorena. Tras el éxito de estos primeros retratos, Vigée-Le Brun recibió una invitación a Versalles, donde en 1776 realizó un retrato del hermano del rey, al que llamaban *Monsieur*. Sin embargo, el momento decisivo de Vigée-Le Brun tuvo lugar en 1778, cuando conoció a la reina francesa María Antonieta. Vigée-Le Brun no tardó en convertirse en la artista predilecta de la reina, lo que le llevó a elaborar más de veinte retratos de la monarca y del hijo de esta.

La pintora contrajo matrimonio en 1776 con el artista y marchante Jean-Baptiste-Pierre Le Brun, cuya adicción al juego provocó graves trastornos en la economía de Vigée-Le Brun. Al estallar la Revolución francesa, Vigée-Le Brun se vio obligada a huir de París y después viajó a Italia, donde permaneció desde 1790 hasta 1793. Luego residió en Viena durante dos años antes de trasladarse a San Petersburgo en 1795, donde pasó seis años bajo el mecenazgo de Catalina la Grande. En 1801 regresó a París, aunque no tardó en irse a Londres y, después, a Suiza. Agotada por esta existencia nómada, en 1802, Vigée-Le Brun se instaló en París, donde permaneció durante el resto de su vida. Dejó en torno a ochocientas pinturas, la mayoría de ellas retratos.

Elisabeth-Louise Vigée-Le Brun
Julie Le Brun como Flora, diosa romana de las flores, 1799
Óleo sobre lienzo, 129,5 x 97,8 cm
Museum of Fine Arts, St. Petersburg

Se trata de un retrato de Julie, hija de Vigée-Le Brun, representada como la diosa romana Flora, conocida tradicionalmente como portadora de las flores y de la primavera. Vigée-Le Brun tendía a adular a sus modelos resaltando el encanto y la gracia de los mismos.

ACONTECIMIENTOS RELACIONADOS

1783: nombran a Vigée-Le Brun miembro de la Académie royale de peinture et de sculpture de París.

1835-1837: se publica su autobiografía, *Souvenirs*, que da una visión de su vida y de la de sus muchos modelos célebres.

JULIA MARGARET CAMERON
(1815-1879)

La fotógrafa británica Julia Margaret Cameron realizó algunas de las fotografías más innovadoras del siglo XIX. Sus composiciones fueron celebradas por sus preciosas escenografías. Abordó la práctica fotográfica como una forma artística en la que se combinaban lo real y lo ideal.

Cameron nació en 1815 en Calcuta, donde su padre, James Pattle, trabajaba para la Compañía Británica de las Indias Orientales. De joven la enviaron a Francia y al Reino Unido para que se educara. En 1836, durante un período de convalecencia en el cabo de Buena Esperanza, Julia Margaret conoció a su futuro esposo, Charles Hay Cameron, jurista y hombre de negocios de mediana edad, viudo y residente en Ceilán (actual Sri Lanka). La pareja se casó a los dos años, tuvieron seis hijos y adoptaron a otros tantos. En 1848, la familia Cameron se fue a vivir a Londres y, después, a Kent antes de instalarse en la isla de Wight. Allí, Cameron sufrió una profunda depresión provocada por las largas ausencias por trabajo de su esposo en Ceilán. Su hija mayor, en un intento de animar a su madre, le regaló una cámara de placas. Este regalo le dio, a sus cuarenta y ocho años, una nueva razón de ser e hizo que Cameron consagrase el resto de su vida a la fotografía.

Cameron convirtió la carbonera en un cuarto oscuro y transformó el invernadero en un estudio. Aunque nunca llevó un estudio comercial, no tardó en darse a conocer por sus retratos de amigos, familiares y sirvientes, hábilmente escenificados como figuras bíblicas, mitológicas y literarias. Los niños y los jóvenes adultos fueron algunos de los sujetos favoritos de la fotógrafa, y a menudo los empleaba para realizar sus representaciones enfáticamente coreografiadas de novelas y demás obras literarias. El dramatismo de sus fotografías se ve acentuado por el uso de

Julia Margaret Cameron
La hora del crepúsculo, 1874
Copia en albúmina de plata,
35,1 x 19,4 cm
J. Paul Getty Museum,
Los Ángeles

La inmediatez que relacionamos hoy en día con la fotografía no era común en la época de Cameron. Sus fotografías eran el producto de largas sesiones durante las cuales los modelos solían quejarse de las molestias físicas que estas conllevaban.

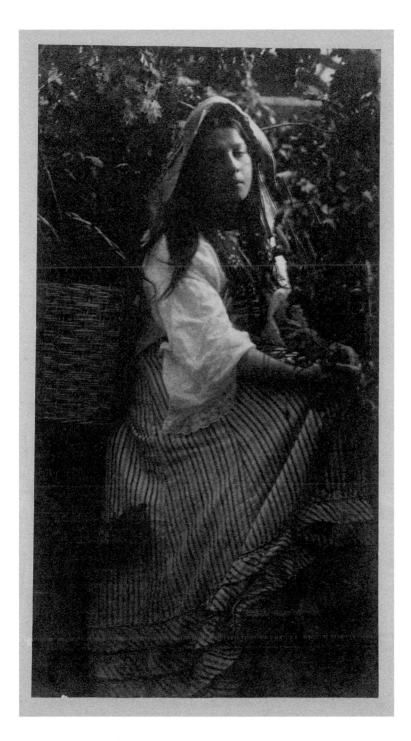

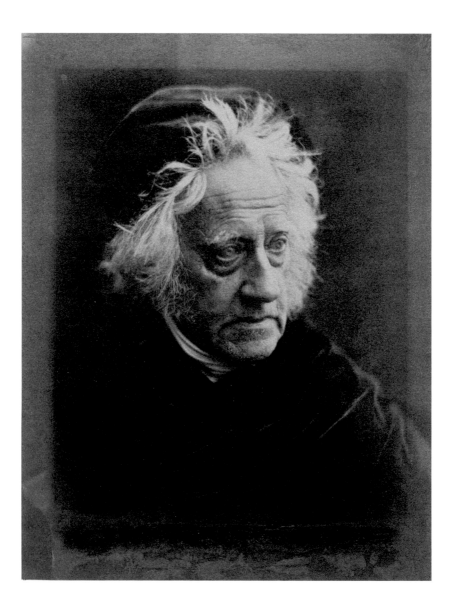

Julia Margaret Cameron
Sir J. F. W. Herschel, 1867
Copia en albúmina de plata,
27,9 x 22,7 cm
J. Paul Getty Museum,
Los Ángeles

Al moverse por los círculos sociales e intelectuales más elevados, Cameron conoció al astrónomo *sir* John Herschel, que fue quien la introdujo en la fotografía. Fueron amigos de por vida y, en esta fotografía, Cameron intentó retratar «la grandeza interior del hombre así como sus rasgos exteriores».

poca luz y de unos prolongados tiempos de exposición. Intencionalmente desenfocadas y con restos de huellas dactilares, rayas y arañazos, las imágenes revelan un interés por mantener la presencia de su mano en la fotografía acabada.

Las fotografías de Cameron, de ambientación melancólica y meditabunda, se han comparado con las pinturas prerrafaelitas de la misma época, sobre todo con las de mujeres, como *Ofelia* (1851-1852), de John Everett Millais. Cameron se inspiró en sus contemporáneos y en el arte de los siglos anteriores. La obra de Giotto, Rafael y Miguel Ángel, que conocía por medio de grabados, ejercieron una especial influencia en ella.

Cameron conoció a Millais y a otros miembros del grupo prerrafaelita, entre ellos a Dante Gabriel Rossetti. En 1865, se celebró en Londres la primera exposición individual de Cameron, tras lo cual la artista pasó a vender sus fotografías por medio de la Colnaghi Gallery En 1875 se marchó a vivir a Ceilán, donde tuvo dificultades para encontrar los materiales fotográficos. Cameron falleció allí en 1879, a los sesenta y tres años de edad.

OTRAS OBRAS DESTACADAS

Paul y Virginia, 1864, Victoria and Albert Museum, Londres, Reino Unido

Espero (Rachel Gurney), 1872, J. Paul Getty Museum, Los Ángeles, Estados Unidos

ACONTECIMIENTOS RELACIONADOS

1865: el Victoria and Albert Museum, que en la actualidad ostenta una gran colección de fotografías y documentos de Cameron, adquiere siete copias fotográficas de la artista.

1875: Cameron ilustra los poemas de Alfred Tennyson recogidos en *Idylls of the King* (*Los idilios del rey*) con sus fotografías escenografiadas.

ROSA BONHEUR
(1822-1899)

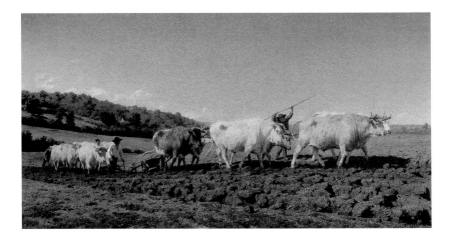

Rosa Bonheur nació en Burdeos. Muy conocida por sus pinturas de animales, llevó una vida muy extravagante para los estándares franceses del siglo XIX. Bonheur dejó la escuela con trece años para ayudar en el taller de pintura de su padre, Raymond Bonheur. Por esta época también se hizo visitante habitual del Louvre, donde dibujaba las obras expuestas. En 1841 expuso por primera vez en el célebre Salón parisino. A partir de entonces, la obra de Bonheur figuró de forma habitual en las siguientes ediciones del Salón, y, tras 1853, su posición como pintora fue tal que ya no tuvo que remitir sus obras para que las estudiara el jurado para futuras exposiciones.

La habilidad de Bonheur para representar animales le valió la fama. Sus elaboradas composiciones retrataban con destreza a los animales en sus entornos naturales. Desde conejos hasta vacas y caballos, Bonheur le confirió al reino animal una sensación de monumentalidad histórica. A fin de que pudiera desarrollar esta afición y de que cubriera la necesidad de estudiar a los animales *in situ*, el prefecto de policía le concedió a Bonheur un permiso oficial para vestirse de hombre, algo poco común para una mujer de la época.

La pintura que determinó la reputación internacional de Bonheur fue *La feria de caballos*, expuesta por vez primera en el Salón de 1853. El marchante Ernest Gambart adquirió la obra y diseñó una campaña muy exitosa con la que la promocionó fuera de Francia. Parte de la estrategia

Rosa Bonheur
Labranza en Nivernés, 1849
Óleo sobre lienzo,
134 x 260 cm
Musée d'Orsay, París

En esta obra, Bonheur representa con meticulosidad las diferentes texturas, desde la de la tierra labrada hasta la de la piel de las vacas.

de Gambart pasó por la producción de una serie de grabados de *La feria de caballos*, lo que le permitió llegar a un mayor público. Al mismo tiempo, logró que el cuadro se expusiera en Londres bajo el mecenazgo de la reina Victoria. Después, *La feria de caballos* viajó por Estados Unidos.

Bonheur fue directora de la parisina École Gratuite de Dessin pour les Jeunes Filles de 1849 a 1860. En ese año se mudó junto con su compañera Nathalie Micas a un castillo que había adquirido cerca de Fontainebleau. Allí se construyó un enorme estudio y preparó una próspera comunidad animal —que incluía dos leonas— para que viviera en las instalaciones. En 1864 recibió una visita de la emperatriz Eugenia, y, al año siguiente, Bonheur recibió la Gran Cruz de la Legión de Honor, convirtiéndose en la primera mujer en recibir tal distinción. Poco después de la muerte de Micas, Bonheur conoció a la artista estadounidense Anna Klumpke, con la que estuvo hasta su muerte, el 25 de mayo de 1899.

ACONTECIMIENTOS RELACIONADOS

1832: Bonheur, a sus diez años de edad, se pasa muchas horas al día dibujando a los animales del aún silvestre parque parisino Bois de Boulogne.

1893: la obra de Bonheur figura en el Woman's Building de la Exposición Universal de Chicago.

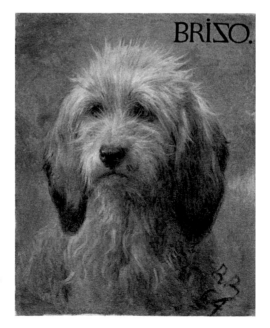

Rosa Bonheur
Brizo, el perro de un pastor,
1864
Óleo sobre lienzo,
46,1 x 38,4 cm
Wallace Collection, Londres

Esta pintura representa a un perro de nutria, mientras que el nombre Brizo alude a la diosa griega protectora de marineros y pescadores.

BERTHE MORISOT
(1841-1895)

«Solo obtendré [mi independencia] perseverando y sin ocultar mi intención de emanciparme», proclamó Berthe Morisot. Nacida en el seno de una familia de clase media-alta, Morisot emprendió un camino radical para una mujer de la época al optar por convertirse en artista profesional. Junto con Claude Monet, Edgar Degas, Pierre-Auguste Renoir y Mary Cassatt (*véanse* págs. 38-41), practicó el impresionismo pictórico. Morisot se sumó a la ambición del grupo de pintar *en plein air* («al aire libre») y de representar la inmediatez de la vida moderna mediante unas pinceladas rápidas y sueltas. Los impresionistas estaban decididos a romper con las jerarquías y la arbitrariedad del sistema de salones oficiales y a establecer sus propias exposiciones independientes. Morisot desempeñó un papel crucial en la organización de las exhibiciones impresionistas y participó en siete de las ocho exposiciones.

Morisot fue, y sigue siéndolo, célebre por sus pinturas de mujeres. De lánguidas poses, oscilando entre la melancolía y la ternura, sus modelos encarnan el espíritu de la clase media francesa de finales del siglo XIX.

La cuna (1872; *derecha*) es una de las pinturas más significativas de Morisot. En ella está representada Edma Pontillon, hermana de Morisot, delante de la cuna de su hija Blanche, nacida el 23 de diciembre de 1871. Agotada por el parto, Edma pasó un período de convalecencia en París, donde se ejecutó la obra. Edma está representada en un momento en el que se inclina con ternura, aunque también con aprensión, sobre la cuna para observar a su bebé dormida. El afecto materno está representado como un sentimiento discreto pero encantador, un rasgo que sin duda ha contribuido al perdurable éxito de *La cuna*. En cuanto al estilo, esta obra es un notable estudio de transparencias. Desde los velos que rodean la cuna en primer plano hasta el que hay sobre la cama de la madre, *La cuna* es una oda a la intimidad de la maternidad.

Joven sentada en un sofá (h. 1879; *véase* pág. 36) ejemplifica la destreza de la artista para captar la luz y la sensibilidad de sus modelos. En este caso,

Berthe Morisot
La cuna, 1872
Óleo sobre lienzo,
56 x 46,5 cm
Musée d'Orsay, París

Cuando la familia real británica visitó París en julio de 1938, se eligió *La cuna* para decorar la sala de recepción del Ministro de Asuntos Exteriores. Esta elección da testimonio de la suma importancia de la obra en el arte y la cultura de Francia. El historiador del arte François Thiébault-Sisson sugirió que *La cuna* es «el poema de una mujer moderna creado e imaginado por una mujer».

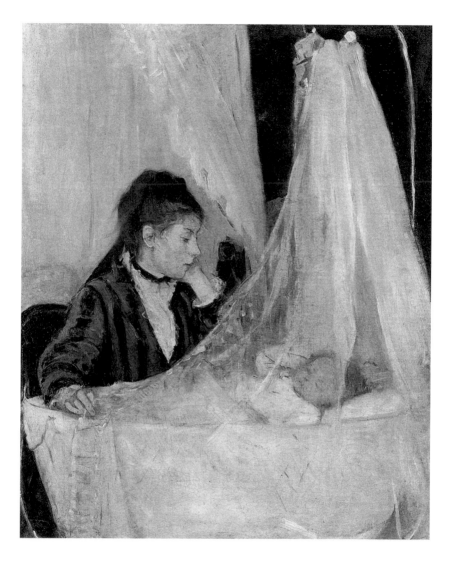

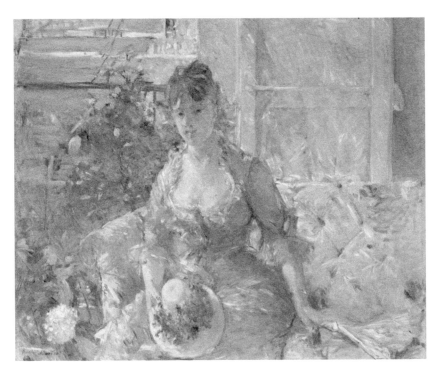

Berthe Morisot
Joven sentada en un sofá,
h. 1879
Óleo sobre lienzo,
80,6 x 99,7 cm
Metropolitan Museum
of Art, Nueva York

**Este cuadro pertenece
a una serie de retratos
consagrados a jóvenes
atrapadas entre la
melancolía y la expectación.
Como señaló Morisot, estas
mujeres están esperando
que se despierte en ellas la
«parte positiva de la vida».**

se trata de una joven elegantemente ataviada con un vestido azul claro. Está sentada en un sofá flanqueada por una planta en flor. La escena resulta equilibrada a la vez que vibrante, un efecto que se debe a la rapidez de la ejecución y a sus fluidas pinceladas.

OTRAS OBRAS DESTACADAS

Las hermanas, 1869, National Gallery of Art, Washington D. C., Estados Unidos

Vista de París desde el Trocadero, 1872, Santa Barbara Museum of Art, Santa Barbara, Estados Unidos

Mujer arreglándose 1875-1880, Art Institute of Chicago, Chicago, Estados Unidos

Mujer y niño en un jardín, h. 1883-1884, National Galleries of Scotland, Edimburgo, Reino Unido

ACONTECIMIENTOS RELACIONADOS

1868: Morisot conoce a Édouard Manet. Los dos artistas entablan una duradera amistad y Morisot posa para siete de las pinturas de Manet, entre ellas *El balcón* (1868-1869), una de las obras más célebres del pintor.

1874: se inaugura la primera de las ocho exposiciones de pinturas impresionistas en el antiguo estudio del fotógrafo Nadar en el número 35 del bulevar des Capucines, París. La exposición cuenta con obras de Claude Monet, Edgar Degas, Pierre-Auguste Renoir, Berthe Morisot, Alfred Sisley y Camille Pissarro.

MARY CASSATT
(1844-1926)

Mary Stevenson Cassatt nació en Allegheny City (actual Pittsburgh, Estados Unidos). Fue la cuarta de siete hijos y pasó un tiempo en Europa con su familia entre 1851 y 1855. Los primeros viajes de Cassatt y su educación cosmopolita contribuyeron a su decisión de establecerse en París en 1874, donde se convirtió en la única estadounidense del grupo impresionista.

En 1877, Edgar Degas invitó a Cassatt a exponer con los impresionistas por primera vez. Como más adelante le explicaría al poeta Achille Segard (su primer biógrafo), aceptó con alegría la invitación de Degas: «¡Por fin pude trabajar de forma totalmente independiente, sin preocuparme por la opinión de ningún jurado! Ya había identificado a mis auténticos profesores. Admiraba a Manet, Courbet y Degas. Odiaba el arte convencional. Empecé a cobrar vida». A partir de aquel momento, su estilo se alineó con el de los impresionistas. La representación de la mujer ocupa un lugar crucial en la obra de Cassatt. Si bien Segard señaló que era una «pintora de madres y de sus hijos», pasó por alto la evidente conciencia feminista que sustentaba la obra de Cassatt, que se centra en las mujeres como sujetos independientes en la sociedad contemporánea.

Las modelos de Cassatt, que jamás se representan en poses convencionales, suelen colocarse descentradas con objeto de realzar el realismo de las escenas descritas. En *Miss Mary Ellison* (h. 1880; *véase* pág. 41), Cassatt se centra en el meditabundo estado de la modelo más que en su apariencia física. La elección por parte de la artista de las pinceladas sueltas por encima de los detalles más minuciosos está en consonancia con los impresionistas. En *Madre a punto de lavar a su hijo somnoliento* (1880; *derecha*), Cassatt primero se fija en el tema de la maternidad. En la pintura figura una madre lavando con ternura a su hijo pequeño, y, al igual que en *Miss Mary Ellison*, las pinceladas resultan muy expresivas y los colores presentan una delicada apariencia de pasteles. Es probable que la inspiración de esta íntima escena surgiera de la visita de su hermano Alexander a Francia con sus hijos en el verano de 1880.

Mary Cassatt
Madre a punto de lavar a su hijo somnoliento, 1880
Óleo sobre lienzo,
100,3 x 65,7 cm
Los Angeles County
Museum of Art,
Los Ángeles

Las rayas del papel pintado y las piernas torpemente largas del niño realzan la orientación vertical de la pintura.

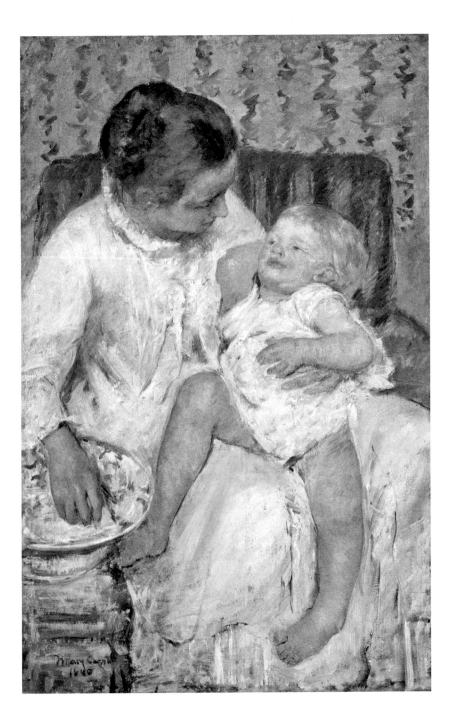

En la obra posterior de Cassatt puede percibirse la influencia del arte japonés. Junto con Morisot, la artista visitó una exposición de grabados japoneses en la École des Beaux-Arts en 1890, la cual tuvo en ella un impacto duradero. Sin embargo, el estampado a rayas del papel pintado y del sillón de *Madre a punto de lavar a su hijo somnoliento* ya recuerdan a los patrones japoneses.

A mediados de la década de 1890, la artista compró el castillo de Beaufresne, en Mesnil-Théribus, Oise, donde pasó el resto de sus veranos. La aparición de la ceguera obligó a Cassatt a dejar de pintar en 1914, y en 1926, a la edad de ochenta y dos años, falleció en el castillo de Beaufresne.

Mary Cassatt
Miss Mary Ellison, h. 1880
Óleo sobre lienzo,
85,5 x 65,1 cm
National Gallery of Art,
Washington D. C.

Detrás de la señorita Ellison hay un espejo del que se vale Cassatt para amplificar el espacio de la composición.

OTRAS OBRAS DESTACADAS

El té, h. 1880, Museum of Fine Arts, Boston, Estados Unidos

Niños jugando en la playa, 1884, National Gallery of Art, Washington D. C., Estados Unidos

El baño del niño, 1893, Art Institute of Chicago, Chicago, Estados Unidos

Madre cosiendo, 1900, Metropolitan Museum of Art, Nueva York, Estados Unidos

Madre e hijo con pañuelo rosa, h. 1908, Metropolitan Museum of Art, Nueva York, Estados Unidos

ACONTECIMIENTOS RELACIONADOS

1874: Cassatt conoce a Louisine Elder (futura señora Havemeyer), y, a lo largo de los años, le ayuda a reunir una gran colección de grandes maestros y arte de vanguardia francés del siglo XIX, colección que sería legada al Metropolitan Museum de Nueva York.

1886: Cassatt y Morisot participan en la primera exposición impresionista en Estados Unidos, celebrada en la neoyorquina National Academy of Design y organizada por el galerista parisino Paul Durand-Ruel.

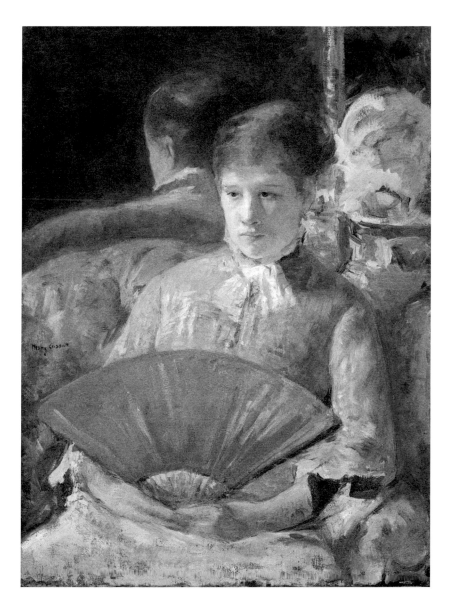

PIONERAS DE LAS VANGUARDIAS
(nacidas entre 1860 y 1899)

-

Tened, por favor, presente que soy muy consciente
de los peligros. Las mujeres deben tratar de hacer las cosas
como las han hecho los hombres. Cuando fracasan,
su fracaso solo ha de ser un reto para las demás.

-

Amelia Earhart, 1937

HILMA AF KLINT
(1862-1944)

La artista Hilma af Klint se considera pionera de la abstracción.
Comenzó a practicar este estilo en 1906, antes que los pintores rusos
Wassily Kandinsky y Kazimir Malévich. Af Klint, sin embargo, no es solo
una pintora abstracta, ya que sus pinturas, textos y notas también dejan
ver una preocupación por la espiritualidad.

Af Klint nació en Solna (Suecia). En 1882 ingresó en la Kungliga
Akademien för de fria konsterna, y, tras graduarse, alquiló un estudio en
la Konstnärernas Riksorganisation. De cara al público, Af Klint fue conocida
como paisajista y retratista, aunque en el ámbito privado cultivó el interés
por la teosofía y las teorías místicas, lo que le llevó a unirse a la Sociedad
Teosófica en 1880. Allí tuvo conocimiento de las ideas sobre la forma
y el color que le llevarían finalmente al estilo abstracto por el que es más
conocida hoy en día. En 1896 se unió a otras cuatro mujeres artistas
para conformar el grupo espiritualista De Fem (Las Cinco), y asistió
con regularidad a sus reuniones hasta su muerte, en 1944. El testamento
de Af Klint estipulaba que no se podría acceder a ninguna de sus pinturas,
textos o escritos hasta que pasasen veinte años de su muerte.

Af Klint trabajó en series. Si bien cada serie destaca de forma
individual, el tema unificador es el deseo de revelar lo que permanece
invisible al mundo natural. Uno de los corpus artísticos más complejos
de Af Klint es el titulado «Los cuadros para el templo» (1906-1915). Este
ciclo, compuesto de 193 pinturas repartidas en grupos y subgrupos,
está inspirado en la búsqueda por parte de Af Klint de la unidad más allá
de las dualidades visibles del mundo, como la que existe entre lo masculino
y lo femenino. La serie abarca obras que abordan, entre otros temas,
el origen del mundo y las fases del crecimiento humano.

Hilma af Klint
Retablo, n.º 1, grupo X, 1915
Óleo y plancha de
metal sobre lienzo,
237,5 x 179,5 cm,
Stiftelsen Hilma af Klint
Verk, Estocolmo

**Esta pintura forma parte
de la serie «Retablos»,
compuesta por tres obras
a gran escala. En esta,
una tabla cromática
triangular se extiende
hacia un fulgurante sol, lo
que transmite la impresión
general de ser la proyección
de algo natural hacia
lo sobrenatural.**

ACONTECIMIENTOS RELACIONADOS

1908: Rudolf Steiner, secretario de la Sociedad Teosófica
de Alemania, visita a Af Klint en su estudio, en Estocolmo.

1986: se expone la obra de Af Klint en la exposición «The Spiritual
in Art: Abstract Painting 1890-1985», celebrada en el Los Angeles
County Museum, Estados Unidos. La ocasión supuso la primera
exposición pública de la obra de la artista.

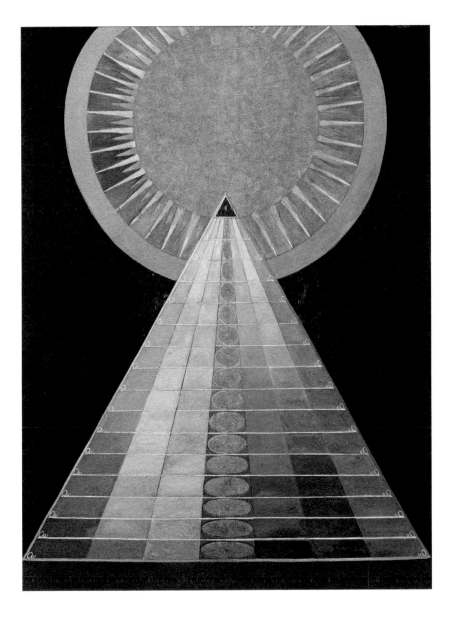

PAULA MODERSOHN-BECKER
(1876-1907)

Paula Modersohn-Becker es una de los principales exponentes del modernismo alemán. Considerada por muchos como una precursora del expresionismo alemán, Modersohn-Becker desarrolló un estilo propio y experimental basado en una simplificación radical y con una pronunciada conciencia cromática. La artista nació en el seno de una familia pudiente de Dresde. Más tarde, su familia se trasladó a Bremen, donde su padre, Carl Waldemar Becker, trabajó como ingeniero de construcción.

A pesar de estar matriculada para formarse como profesora, Becker no tardó en dedicarse a la pintura. Entre 1893 y 1895 estudió con el pintor Bernhard Wiegandt, y en 1896 fue a Berlín para estudiar en la escuela de arte Verein der Berliner Künstlerinnen. Después prosiguió sus estudios con la pintora Jeanna Bauck, tras lo que perfeccionó su técnica en París en la École des Beaux-Arts.

La pequeña villa de Worpswede, no muy lejos de Bremen, ejerció una gran influencia en el desarrollo artístico de Modersohn-Becker. El lugar, estéril y bastante aislado, acogió a una comunidad de artistas, entre ellos los pintores Fritz Mackensen, Otto Modersohn y Heinrich Vogeler. A un paso de la vida de la ciudad, esta colonia de artistas disfrutó pintando al aire libre y se concentró en la representación naturalista del escarpado y evocador paisaje de Worpswede y sus alrededores.

Modersohn-Becker visitó Worpswede en 1897 junto con su familia, y la artista regresó al año siguiente para estudiar bajo la tutela de Mackensen. A diferencia de los demás miembros de la colonia de Worpswede, la pintora prefirió representar a los lugareños antes que el paisaje. Sus retratos transmitían el aspecto y los sentimientos íntimos de sus modelos. Sin embargo, el estilo de Modersohn-Becker se consideró demasiado innovador y alejado de la estética dominante en Worpswede por aquel entonces, lo que hizo que la pintora se marchase a París en 1899. En cualquier caso, Becker regresó en 1901 a la pequeña villa, donde se casó con el también artista Otto Modersohn.

Paula Modersohn-Becker
*Autorretrato con collar
de ámbar*, 1905
Óleo sobre lienzo,
62,2 x 48,2 cm
Paula Modersohn-Becker-
Stiftung, Bremen

**Modersohn-Becker evoca
en este caso una imagen
de ingenuidad y felicidad
al representarse a sí
misma sobre un fondo
de estilizados arbustos con
flores y llevarlas también
puestas sobre la cabeza.**

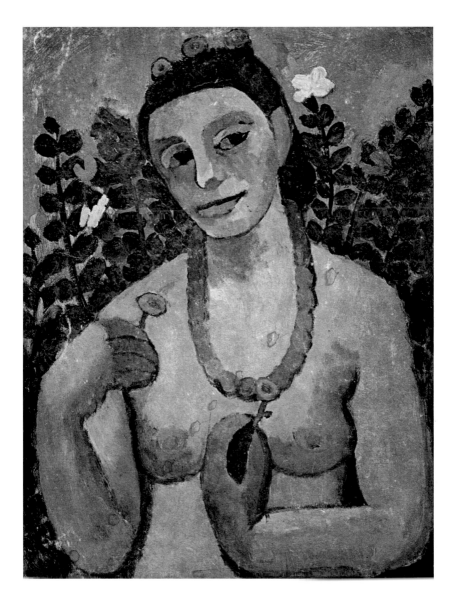

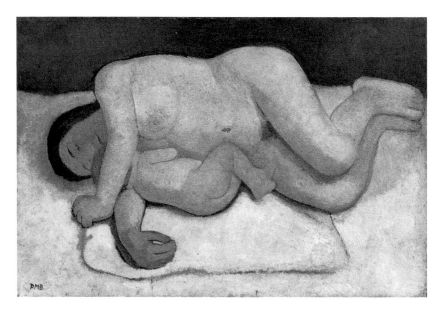

Paula Modersohn-Becker
Madre e hijo tumbados
desnudos II, 1906
Óleo sobre lienzo,
82 x 124,7 cm
Museen Böttcherstrasse
(Paula Modersohn-Becker
Museum), Bremen

**La madre y el niño están
representados con una
disposición especular
y como si fueran una sola
unidad. Tal como sucede con
todas las figuras maternas
de Modersohn-Becker,
esta imagen guarda
relación con el sinfín
de representaciones de una
madre con un hijo realizadas
a lo largo de los siglos.**

Si bien el matrimonio con Modersohn le garantizó una cierta seguridad económica, a Modersohn-Becker le resultó difícil conciliarlo con la ambición de llevar una carrera artística independiente. A diferencia de su esposo, Modersohn-Becker siguió interesándose por los aportes artísticos de fuera de Alemania y viajó con frecuencia a París. Al encontrarse con la obra de Paul Cézanne en la galería de Ambroise Vollard, sintió una conexión inmediata con el artista francés, al cual consideró un hermano mayor. Al final de la vida de la pintora, su entusiasmo por Cézanne se vio igualado por el interés en la obra de Paul Gauguin. La influencia de este último puede percibirse en obras tales como *Autorretrato con collar de ámbar* (1905; *véase* pág. 47), donde la artista se representa a sí misma como una muchacha isleña como las que pintó Gauguin durante el largo período que pasó en la Polinesia Francesa.

Uno de los principales temas de la obra de Modersohn-Becker es la maternidad. Fue un tema al que acudió varias veces a lo largo de su carrera y también durante su embarazo. En 1907 dio a luz a su hija, Mathilde. El esfuerzo del parto debilitó a Modersohn-Becker, que hubo de guardar cama. Nunca llegó a recuperarse del todo y falleció a causa de una embolia pulmonar antes de que hubiera transcurrido el primer mes de vida de su hija.

ACONTECIMIENTOS RELACIONADOS

1900: Modersohn-Becker conoce al poeta y novelista Rainer Maria Rilke, con el que entabla una estrecha amistad. Como forma de recordar y homenajear a su amada amiga, Rilke escribió el poema «Réquiem para una amiga» casi un año después de la prematura muerte de Modersohn-Becker.

1905: Modersohn-Becker pasa una temporada en París, donde acude a exposiciones de arte contemporáneo en el Musée du Luxembourg, en galerías de arte y en estudios de artistas (entre ellos, Pierre Bonnard y Auguste Rodin) y ve el Salon des Indépendants.

GABRIELE MÜNTER
(1877-1962)

Como precursora del expresionismo y miembro de Der Blaue Reiter (El Jinete Azul), la vida y la obra de Gabriele Münter suelen relacionarse con las de su amante y mentor, el artista de vanguardia ruso Wassily Kandinsky. Nacida en Berlín en 1877, Münter estudió un breve período en una escuela de dibujo en Düsseldorf antes de viajar a Estados Unidos con su hermana. Después se trasladó a Múnich, donde se matriculó en la escuela de arte del grupo Phalanx, dirigida por Kandinsky.

Durante las excursiones pictóricas con la clase de Phalanx de Kandinsky, Münter y el artista ruso entablaron una relación sentimental. Kandinsky animó a Münter a romper con la pintura académica naturalista y a adoptar un lenguaje cada vez más simplificado y expresivo. Los contenidos fueron dando paso al color, que, al final, se convirtió en la fuerza dominante en las composiciones de Münter. La artista también desarrolló un interés por las costumbres populares, y sintió especial fascinación por la pintura vitral.

Münter percibió en 1909 una herencia que le permitió adquirir en Murnau lo que habría de conocerse como la Münter-Haus, o, como la llaman los habitantes del lugar, la Casa Rusa. Exquisitamente decorada por la propia Münter, la Münter-Haus fue un punto de encuentro para las vanguardias artísticas. Franz Marc, August Macke, Alekséi von Jawlensky y Marianne von Werefkin fueron habituales de estas reuniones.

Tras el estallido de la Primera Guerra Mundial, en 1914, Münter se separó de Kandinsky, que regresó a Rusia. Aunque se reunieron en Estocolmo al año siguiente, sería la última vez que se vieran. Mientras Münter aguardaba con paciencia el regreso de su amante, él se casó con otra mujer. Münter sufrió tal conmoción que pasó la siguiente década deambulando de un lugar a otro hasta que regresó a Murnau en 1930 con su nueva pareja, Johannes Eichner. La pintora pasó el resto de su vida en la Münter-Haus.

Gabriele Münter
Retrato de Marianne von Werefkin, 1909
Óleo sobre cartón,
81 x 55 cm
Städtische Galerie im Lenbachhaus, Múnich

En esta obra, Münter retrata a su amiga la artista Marianne von Werefkin. Los intensos colores y la postura de la modelo transmiten el vivo temperamento de Von Werefkin. En palabras de la propia Münter: «Pinté a Werefkina [sic] en 1909 frente a la capa de pintura base amarilla de mi casa. Era una mujer con una gran apariencia, segura de sí misma, dominante, de extravagante vestimenta, con un sombrero del tamaño de una rueda de carreta en el que cabían toda suerte de cosas». Los artistas de El Jinete Azul rara vez realizaban retratos, ya que le concedían una suma importancia a las formas espirituales y simbólicas.

ACONTECIMIENTOS RELACIONADOS

1909: Münter se hace miembro de la Neue Künstlervereinigung München (NKVM, Nueva Asociación de Artistas de Múnich). La primera exposición de la NKVM se celebra en Múnich y después recorre varias otras ciudades alemanas.

1930 (en adelante): Münter, asumiendo un enorme riesgo personal, custodia las pinturas que había dejado Kandinsky. El régimen nazi las cataloga de «arte degenerado».

VANESSA BELL
(1879-1961)

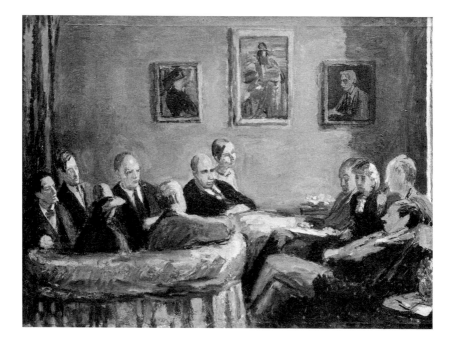

Vanessa Bell
El Memoir Club, h. 1943
Óleo sobre lienzo,
60,8 x 81,6 cm
National Portrait Gallery,
Londres

En la pared que hay detrás de las figuras principales puede verse una serie de retratos pintados de antiguos miembros del grupo de Bloomsbury. Entre estos, hay uno de Virginia Woolf realizado por Duncan Grant y otro de Roger Fry ejecutado por Vanessa Bell.

La pintora Vanessa Bell fue hermana de la célebre novelista Virginia Woolf y sobrina nieta de la fotógrafa Julia Margaret Cameron. Creció en un hogar privilegiado en Londres, y, tras la muerte de su padre, *sir* Leslie Stephen, en 1904, se mudó con su hermana, Virginia, y sus hermanos, Thoby y Adrian, al 46 de Gordon Square. Allí establecerían el grupo de Bloomsbury, una reunión informal de artistas, escritores e intelectuales. *El Memoir Club* (h. 1943; *izquierda*) conmemora el legado del círculo de Bloomsbury. En este retrato colectivo figuran los principales miembros del grupo, entre ellos Duncan Grant, Clive Bell y el esposo de Virginia Woolf, el escritor y editor Leonard Woolf.

En 1911, Vanessa contrajo matrimonio con el historiador del arte y esteta Clive Bell. El matrimonio no duró mucho, y Vanessa mantuvo un largo y poco convencional romance con el artista Duncan Grant. Realizó abundantes exposiciones a lo largo de su carrera y contó con el apoyo del destacado historiador del arte de vanguardia y artista Roger Fry. Su estilo pictórico se caracteriza por los colores intensos y las formas bidimensionales. Una parte integral de la práctica de Bell fue el diseño de esquemas decorativos de interiores. El ejemplo más célebre es la decoración de su casa de campo, la Charleston Farmhouse, en Firle, East Sussex, donde vivió desde 1916 hasta su muerte, en 1961. En 1980 la casa, del siglo XVIII, se transformó en un museo.

OTRAS OBRAS DESTACADAS

Virginia Woolf, 1912, National Portrait Gallery, Londres, Reino Unido

Bañistas en un paisaje, 1913, Victoria and Albert Museum, Londres, Reino Unido

Composición, h. 1914, Museum of Modern Art, Nueva York, Estados Unidos

Pintura abstracta, h. 1914, Tate, Londres, Reino Unido

ACONTECIMIENTOS RELACIONADOS

1912: Bell participa en la segunda edición de la «Post-Impressionist Exhibition», celebrada por Roger Fry en las londinenses Grafton Galleries. Participan también en ella Pierre Bonnard, Henri Matisse y Pablo Picasso.

1913-1919: Bell participa en los programas de artes decorativas de los Omega Workshops, donde diseña mobiliario, papeles pintados, cubiertas de libros y escenarios.

SONIA DELAUNAY

(1885-1979)

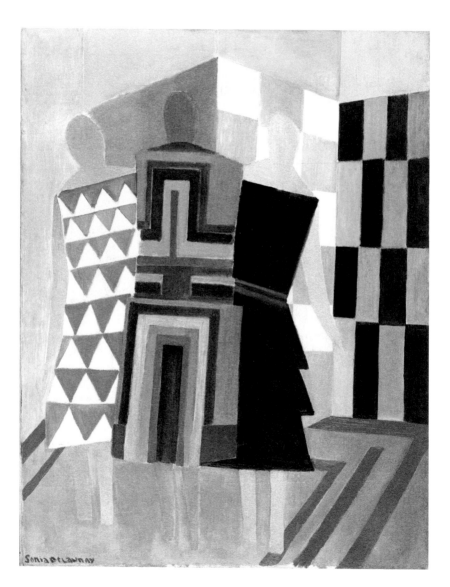

Sonia Delaunay
*Vestidos simultáneos
(Tres mujeres, formas,
colores)*, 1925
Óleo sobre lienzo,
146 x 114 cm
Museo Nacional
Thyssen-Bornemisza,
Madrid

**El énfasis de la pintura
recae en los vestidos, puesto
que las mujeres se reducen
a maniquíes sin rostro.**

Sonia Delaunay, junto con su esposo, Robert Delaunay, adoptaron la simultaneidad, tanto como forma artística como estilo de vida. La simultaneidad, tal y como la entendían, se basaba en un lenguaje abstracto de colores y contrastes. Por medio de estridentes combinaciones, la pareja evocaba el bullicio de la ciudad con sus experiencias simultáneas y dispares. A diferencia de su esposo, que se centró sobre todo en la pintura, Delaunay exploró la simultaneidad mediante distintos formatos, desde el textil hasta el automovilístico.

La afición de Delaunay por la moda y el diseño de interiores la llevó a crear su propio negocio textil, Atelier Simultané. Los vibrantes estampados y los audaces colores de los tejidos sirvieron de base para sus diseños de moda. La línea de ropa de Delaunay, conocida como «vestidos simultáneos», estaba dirigida a la mujer moderna y elegante. Elaborados a partir de trozos de tela de diferentes tamaños, formas y colores, en los «vestidos simultáneos» se combinaban los ideales de la pintura simultánea con la movilidad de la moda de *prêt-à-porter*. A Delaunay se la vio a menudo usando sus propios diseños, hasta el punto de que se podría decir que se conformó a sí misma como una obra de arte que vivía y respiraba.

En la pintura *Vestidos simultáneos* (*Tres mujeres, formas, colores*) (1925; *izquierda*), Delaunay nos presenta a tres mujeres, cada una con un «vestido simultáneo» diferente. En esta pintura, celebración de la «vestimenta simultánea», se combinan con gran acierto los diseños abstractos de los vestidos y el fondo de los mismos con las formas figurativas de los tres cuerpos femeninos.

OTRAS OBRAS DESTACADAS

Cantantes de flamenco (*Gran flamenco*), 1915-1916, LAM – Calouste
Gulbenkian Museum, Lisboa, Portugal
Ritmo color, 1964, Musée d'Art Moderne de la Ville de Paris,
París, Francia

ACONTECIMIENTOS RELACIONADOS

1913: Delaunay conoce al poeta y novelista Blaise Cendrars,
junto con el que crea el primer «libro simultáneo». Los diseños
de la artista se complementan con la pintura-poema de 445 versos
La Prose du Transsibérien et de la petite Jehanne de France
(*Prosa del Transiberiano y de la pequeña Johanne de Francia*)
1923: la artista presenta «La Boutique des Modes», su primera
exposición de creaciones textiles.

GEORGIA O'KEEFFE
(1887-1986)

Georgia O'Keeffe es célebre por sus pinturas florales, las cuales comenzó a practicar en 1919 y exploró a lo largo de toda su carrera. Las pinturas florales de O'Keeffe, tal y como puede verse en *Estramonio/flor blanca n.º 1* (1932, *derecha*), se centran en las transformaciones de la naturaleza. El tamaño de la flor se ve muy realzado y la paleta se reduce a unos cuantos colores, lo que refuerza la unidad de la composición. El acercamiento de O'Keeffe a su pintura floral dista mucho de lo formulario, puesto que cada obra está realizada con disciplina aunque de un modo muy individualizado.

O'Keeffe, segunda de siete hijos, nació cerca de Sun Prairie, Wisconsin (Estados Unidos). Estudió en la School of the Art Institute of Chicago y, después, se formó en la neoyorquina Art Students League. En 1912 comenzó un trabajo de dos años como docente de arte en una escuela de secundaria en Amarillo, Texas. En 1917 se produjo el descubrimiento artístico de O'Keeffe gracias a la inauguración de su primera exposición individual en la neoyorquina 291 Gallery, propiedad de Alfred Stieglitz. Este no tardó en convertirse en amante, mentor y compañero de por vida de la pintora. La pareja se casó en 1924, después de que Stieglitz obtuviera el divorcio de su primera esposa.

Por aquel entonces, O'Keeffe empezó a interesarse en los rascacielos como motivos pictóricos. Su visibilidad como artista fue en aumento, y en 1926 se la invitó a dar un discurso en la Convención Nacional del Partido de la Mujer en Washington D. C. En 1928, mientras estaba de vacaciones con O'Keeffe en Lake George, Stieglitz sufrió su primer ataque cardíaco de consideración. Al año siguiente, O'Keeffe visitó Nuevo México por vez primera. No fue hasta después del fatal ataque cardíaco de su esposo, en 1946, que hizo de Nuevo México su hogar, donde se quedó a vivir de forma permanente desde 1949 hasta el final de sus días.

Fue en Nuevo México, en Taos, para ser concretos, donde la artista se topó por primera vez con cráneos de animales, los cuales se llevó a Nueva York para poder seguir trabajando en una serie de pinturas

Georgia O'Keeffe
Estramonio/flor blanca n.º 1,
1932
Óleo sobre lienzo,
121,9 x 101,6 cm
Crystal Bridges Museum of American Art, Bentonville

El interés de O'Keeffe por las flores no se limitó a su descripción, puesto que también fue una exitosa jardinera en toda regla.

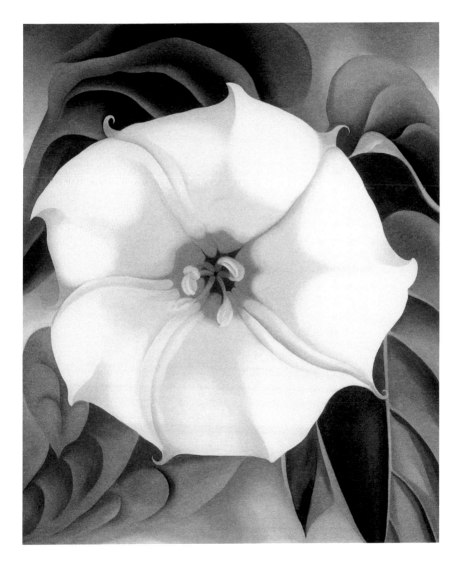

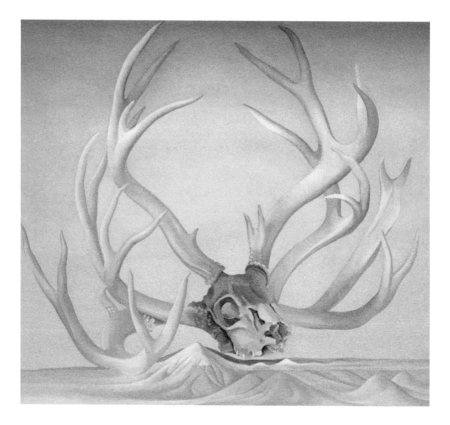

en las que sobre todo figuraban calaveras. *De lo lejano, lo cercano* (1937; *izquierda*) es una de dichas pinturas. La elección de este sujeto tan propio del Oeste americano se basaba en las hazañas, envueltas en un gran halo mitológico, de los *cowboys* estadounidenses. Para O'Keeffe, en cualquier caso, estas obras representaban una relación peculiar entre el reino de los vivos y el espiritual, más que una expresa celebración del machismo de los héroes del Oeste. Como ella misma dijo:

Georgia O'Keeffe
De lo lejano, lo cercano, 1937
Óleo sobre lienzo,
91,4 x 101,9 cm
Metropolitan Museum
of Art, Nueva York

Las pinturas de cráneos y huesos de animales han sido descritas como una forma de «surrealismo del sudoeste» no muy alejada de las formas suspendidas de René Magritte.

Para mí, están extrañamente más vivos que los animales que andan por ahí con su pelo, sus ojos y moviéndoseles la cola. Los huesos parecen atravesar con brusquedad el centro de algo que está muy vivo en el desierto, aunque este sea vasto, vacío e intocable, y que, pese a toda su belleza, no conozca la bondad.

El interés de O'Keeffe por este mito seductor, aunque también surrealista, del Oeste, revela que fue mucho más que una mera pintora de flores cargadas de sexualidad.

OTRAS OBRAS DESTACADAS
Paisaje de Black Mesa/En las traseras de Marie's II, 1930, Georgia O'Keeffe Museum, Santa Fe, Nuevo México, Estados Unidos
Cráneo de vaca: rojo, blanco y azul, 1931, Metropolitan Museum of Art, Nueva York, Estados Unidos
Cielo con nube blanca plana, 1962, National Gallery of Art, Washington D. C., Estados Unidos

ACONTECIMIENTOS RELACIONADOS
1936: a O'Keeffe le encargan la elaboración de una gran pintura floral para el salón de Elizabeth Arden en Nueva York.
1939: la Dole Pineapple Company invita a la artista a visitar Hawái, donde produce una serie de paisajes tropicales.

HANNAH HÖCH
(1889-1978)

Hannah Höch se abrió hueco en el grupo dadaísta berlinés, dominado por artistas varones, gracias a la mordacidad crítica, inquisitiva y satírica de sus *collages* y fotomontajes. Nacida en el seno de una familia de clase media-alta en Gotha, Alemania, en 1912 Höch se afincó en Berlín. Fue allí donde, en 1915, conoció al pintor austríaco Raoul Hausmann, el cual no tardaría en convertirse en su amante, compañero y colega. Ambos se zambulleron en la escena vanguardista berlinesa. Por aquel entonces, Höch consiguió un trabajo en Ullstein Verlag, una editorial en la que hizo diseños de bordados y encajes para revistas femeninas. Este trabajo le permitió acceder al fondo editorial, en el que incursionó en busca de imágenes para usarlas en sus fotomontajes.

En 1920, Höch participó en la Primera Feria Internacional Dadaísta, celebrada en la berlinesa galería de Otto Burchard. Fue allí donde presentó su más célebre fotomontaje, el enorme e irreverente *Corte con el cuchillo de cocina Dadá en la época de la cultura de la barriga cervecera en la Alemania de Weimar* (1919-1920; *derecha*). La composición rechaza la primacía de una cultura centrada en los hombres mediante un empoderamiento metafórico de los personajes femeninos con un cuchillo de cocina llamado «Dadá». Téngase en cuenta que Alemania había concedido el sufragio universal a sus ciudadanos en 1919. El ámbito doméstico, al que tradicionalmente había sido relegada la mujer, da paso en la obra a la nueva conciencia pública experimentada por las mujeres representadas en el fotomontaje.

En 1929, Höch salió de Alemania y se marchó a los Países Bajos para vivir con la poetisa neerlandesa Mathilda (Til) Burgman, a la cual había conocido en 1926. Por aquel entonces, las composiciones de la artista adoptaron un enfoque menos político y más narrativo. Cuando regresó a Berlín, en 1935, Höch se enfrentó a un paisaje sociopolítico muy distinto del que había dejado al salir. Los nacionalsocialistas se habían hecho con el poder, y Höch se mantuvo en un segundo plano, para lo cual se fue a vivir a una pequeña casa en Heiligensee, a las afueras de la ciudad. A partir de entonces llevó una vida austera y aislada, hasta que las tropas aliadas liberaron Alemania, en 1945. En la posguerra, el arte de Höch se volvió cada vez más abstracto a la vez que se ocupaba del auge del consumismo y de los medios de comunicación de masas. Falleció en Berlín en 1978.

Hannah Höch
Corte con el cuchillo de cocina Dadá en la época de la cultura de la barriga cervecera en la Alemania de Weimar, 1919-1920
Collage, 114 x 90 cm
Nationalgalerie, Staatliche Museen zu Berlin, Berlín

Este fotomontaje, triunfante celebración del empoderamiento de la mujer moderna, hace un uso extensivo de la rueda como símbolo del cambio y de la fugacidad. Bailarinas, deportistas, actrices y artistas: las mujeres estaban adquiriendo importancia. En la esquina inferior derecha del fotomontaje, donde hay un mapa de los países en los que las mujeres podían, o pronto podrían, votar, Höch apunta al hecho de que fueron ganando el derecho al voto poco a poco.

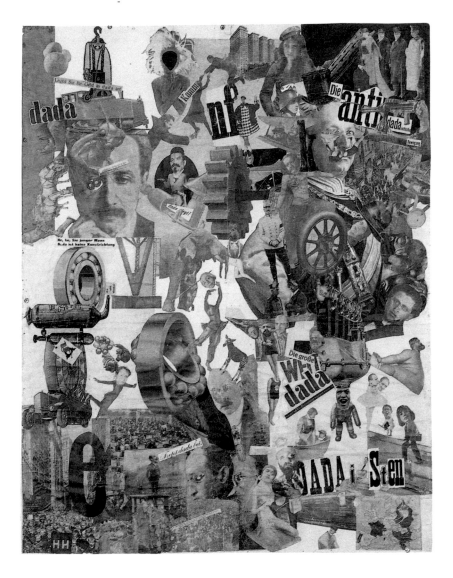

ACONTECIMIENTOS RELACIONADOS

1957: el lanzamiento del *Sputnik* (la primera cápsula espacial
en orbitar alrededor de la Tierra) tiene un gran impacto en Höch,
que recoge artículos e imágenes de dicho acontecimiento.

1976: se inaugura una gran retrospectiva de la obra de Höch
en el Musée d'Art Moderne de la Ville de Paris y en la Berlin
Nationalgalerie, Staatliche Museen Preussischer Kulturbesitz.

LIUBOV POPOVA

(1889-1924)

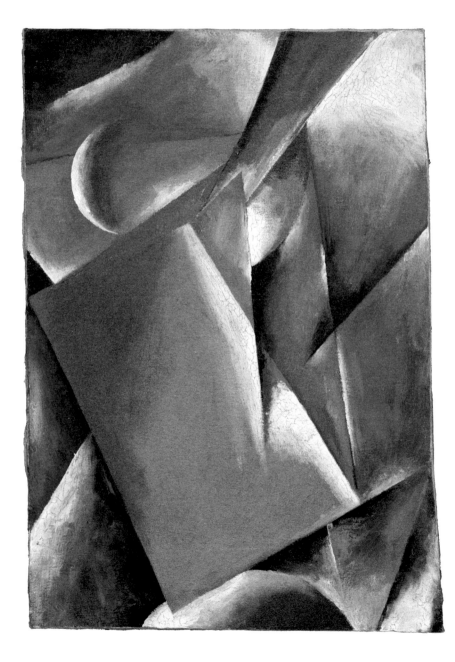

Liubov Popova
Pintura artquitectónica,
1917
Óleo sobre lienzo,
83,8 x 61,6 x 5 cm
(marco incluido)
Los Angeles County
Museum of Art,
Los Ángeles

Esta pintura es una de
las obras de «arquitectura
pictórica» de Popova.
Estructurada en torno
a una serie de planos
entrecruzados, la obra
explora el espacio a través
del color y del ritmo.

Liubov Popova nació cerca de Moscú. Se licenció en el Instituto de Arseniev y estudió arte con Stanislav Zhukovsky. Entre 1909 y 1911 viajó a Kiev y Nóvgorod, donde visitó iglesias rusas y contempló iconos históricos. Por aquella época, Popova también visitó Italia, donde conoció el arte del Bajo Renacimiento. En 1912 se unió a Vladímir Tatlin y a otros artistas rusos en un estudio de Moscú conocido como «la Torre». Ese mismo año viajó a París, donde estudió con, entre otros, Henri Le Fauconnier. Al año siguiente regresó a Rusia, aunque después volvió a marcharse a Francia e Italia.

Durante su estancia en París, Popova dominó el idioma cubista y entró en contacto con el futurismo. En la propia obra de Popova se dio una combinación de los planos fragmentados del cubismo y el dinamismo del futurismo. Sin embargo, la artista se alejó cada vez más del cubofuturismo para dar paso a las formas abstractas inspiradas en el grupo Supremus, de Kazímir Malevich, al que se incorporó en 1916. A partir de entonces, la obra de Popova se centró sobre todo en el color, la textura y el ritmo, en lo que ella llamó su «arquitectura pictórica». En la década de 1920, Popova readaptó los elementos estéticos y compositivos en los que se basaban estas obras para usarlos en sus diseños textiles y teatrales.

A partir de 1921, la artista abandonó la pintura para dedicarse casi en exclusiva a la producción de objetos y diseños prácticos, como textiles, vestidos, libros, porcelanas, trajes y escenarios teatrales. Popova falleció en Moscú en 1924.

OTRAS OBRAS DESTACADAS

Composición con figuras, 1913, Galería Estatal Tretyakov, Moscú, Rusia

Birsk, 1916, Solomon R. Guggenheim Museum, Nueva York, Estados Unidos

Arquitectura pictórica, 1917, Museo de Arte de Kovalenko, Krasnodar, Rusia

ACONTECIMIENTOS RELACIONADOS

1914-1916: Popova participa en muchas exposiciones influyentes, entre ellas las dos celebradas por el grupo Sota de Diamantes en Moscú y en «0.10. la última exposición futurista», celebrada en San Petersburgo.

1921: la artista participa en la exposición vanguardista «5 x 5 = 25», celebrada en Moscú.

TINA MODOTTI
(1896-1942)

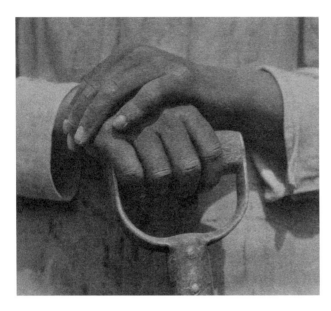

Tina Modotti
Manos reposando en una herramienta, 1927
Copia al paladio,
19,7 x 21,6 cm
J. Paul Getty Museum,
Los Ángeles, Estados Unidos

En esta imagen, Modotti retrata las penurias del trabajo mediante la representación de un trabajador que tiene sus polvorientas manos apoyadas en la herramienta de su oficio. Ya en 1927, la obra de Modotti se había politizado más como resultado de su afiliación al Partido Comunista de México.

La actriz, fotógrafa y activista política Tina Modotti nació en Udine, Italia. En 1913 se reunió con su padre, Giuseppe, el cual había emigrado a Estados Unidos para buscar trabajo y se había afincado en San Francisco en 1907. Allí, Modotti encontró trabajo como costurera en los grandes almacenes I. Magnin. Hermosa y carismática, a Modotti le ofrecieron trabajo primero como modelo de los almacenes y, después, se la invitó a hacer de actriz. Por aquel entonces, conoció a su futuro esposo, el escritor y artista Roubaix de l'Abrie Richey (Robo). En 1919, se fueron a vivir a Los Ángeles, donde Modotti interpretó papeles menores de cine mudo. La animación del ámbito artístico e intelectual local deslumbró a Modotti y Robo, que se hicieron amigos del fotógrafo Edward Weston.

Modotti y Weston acabaron teniendo una relación íntima. Desilusionado, Robo se fue a México con la idea de organizar una exposición de fotógrafos californianos. Sin embargo, poco después de su llegada a la Ciudad de México, contrajo la viruela; falleció pocos días después de que Modotti llegara para estar junto a su lecho de muerte. Poco después, Modotti tuvo que lidiar también con la pérdida de su padre. Mientras tanto, su relación con Weston siguió adelante, y en 1923 decidieron trasladarse a México.

Con Weston como mentor, la carrera de Modotti como fotógrafa se catapultó. México y su gente fueron los principales elementos de las fotografías: representó la lucha del día a día y la política revolucionaria. Weston se marchó de México, y Modotti entabló una relación sentimental con el líder revolucionario cubano Julio Antonio Mella, asesinado mientras iba andando a casa con Modotti. Aunque la policía intentó implicarla, no tardaron en liberarla. Cuando Modotti se involucró más en la causa comunista, abandonó la fotografía. Tras deportaciones y fugas entre Alemania, Rusia y España, regresó a México en 1939. Con solo cuarenta y cinco años, falleció en un taxi de un ataque al corazón al regresar a casa de una fiesta.

ACONTECIMIENTOS RELACIONADOS

1929: se inaugura en la Universidad Nacional Autónoma de México la primera exposición individual de Modotti, en la que la artista afirmó la naturaleza política de su producción.

1932: es probable que las fotografías de Modotti influyeran en el filme de Sergei Eisenstein *¡Que viva México!* Los dos se conocieron en Moscú, adonde Modotti había acudido junto con el agente comunista Vittorio Vidali.

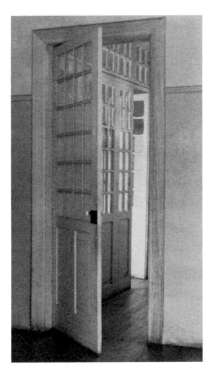

Tina Modotti
Puertas abiertas,
Ciudad de México, 1925
Copia al paladio,
24,1 x 13,7 cm
J. Paul Getty Museum,
Los Ángeles

Esta fotografía se tomó en el último hogar común de Modotti y Weston en Ciudad de México. Su casa se había convertido en un punto de encuentro para destacados artistas e intelectuales, entre ellos Frida Kahlo, Diego Rivera y D. H. Lawrence. En esta imagen, la artista se centra en la geometría de los elementos arquitectónicos del espacio habitacional.

BENEDETTA CAPPA MARINETTI
(1897-1977)

Benedetta Cappa Marinetti fue una de las artistas más importantes del futurismo. El movimiento, fundado en 1909 por el esposo de Benedetta, Filippo Tommaso Marinetti, se basaba en gran medida en la idealización de la velocidad y del dinamismo y en el rechazo del pasado. Exaltaba la vida moderna, sobre todo la ciudad y sus medios de transporte. El futurismo fue célebre por ser un movimiento centrado en el hombre y hostil a la mujer. En varios de los manifiestos futuristas (muchos de los cuales escritos por Marinetti), se despreciaba a la mujer y se vilipendiaban el amor y el matrimonio. Sin embargo, inició una relación sentimental con la joven Benedetta Cappa en 1918.

Cappa Marinetti se dedicó a la pintura tras la Primera Guerra Mundial. Conoció a Marinetti, mucho mayor que ella, por medio de su maestro, el pintor futurista Giacomo Balla. Su relación sentimental con Marinetti coincidió con la llamada «segunda fase del futurismo». Esta, que se prolongó hasta comienzos de la década de 1940, aspiraba a captar la emoción de los viajes por aire, y Cappa Marinetti desempeñó un papel crucial al definirla con sus poemas y pinturas. Con un estilo que dio en llamarse *aeropittura*, la artista intentó emular los efectos y la altura del vuelo.

Uno de los ejemplos más destacables de la *aeropittura* futurista es la serie de paneles que creó Cappa Marinetti con el título de «Síntesis de las comunicaciones» (1933-1934; *véanse* págs. 67 y 68), un encargo para la Oficina Central de Correos de Palermo, Sicilia, diseñada por Angelo Mazzoni. Produjo cinco grandes paneles desmontables que respondían al tema de las comunicaciones modernas y en los que enfatizó los avances tecnológicos. El movimiento es el tema crucial de los cinco paneles. *Síntesis de las comunicaciones aéreas* (*derecha*), por ejemplo, exalta

Benedetta Cappa Marinetti
Síntesis de las comunicaciones aéreas,
1933-1934
Temple y encáustica sobre lienzo, 320 x 195 cm
Palazzo delle Poste, Palermo

En esta obra, el avión que atraviesa las nubes sugiere que las comunicaciones ya no ocurren por tierra, sino en los cielos. La tierra se reduce a un pequeño conglomerado de viviendas privadas, mientras que el cielo brinda un nuevo abanico de posibilidades.

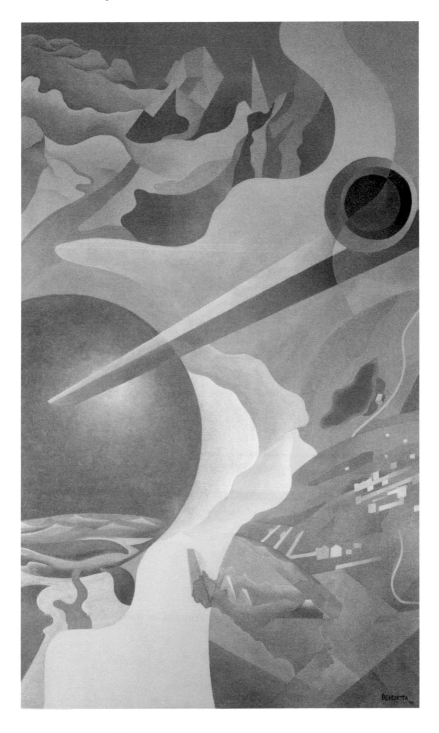

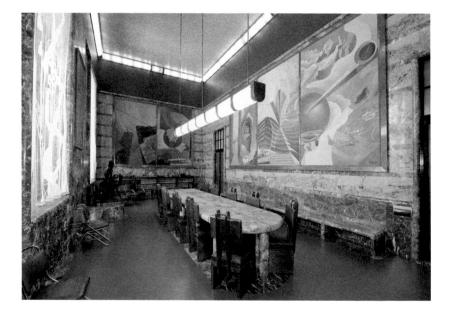

el poder del vuelo. En las otras cuatro pinturas figuran un navío industrial, una elevada antena metálica, una imponente carretera y una serie de ondas de radio que se expanden a través de un paisaje moderno. Los cinco paneles, interpretables como una exaltación de un nuevo mundo dominado por la tecnología y la modernización, comparten un mismo esquema cromático.

Además de su participación en la *aeropittura*, Cappa Marinetti desempeñó un papel crucial en el desarrollo de un nuevo enfoque de la experiencia sensorial. Durante su formación inicial como profesora de escuelas elementales, quedó impresionada por las enseñanzas de Maria Montessori sobre la importancia de la experiencia táctil en el desarrollo infantil. Cappa Marinetti retomaría esas ideas y las reformularía en el contexto del futurismo. Junto con su marido, desarrolló un conjunto de obras que, como *Sudán-París* (1920), estaban concebidas para tocarse en lugar de para contemplarse. Agotado por la guerra, Marinetti falleció en 1944. Cappa Marinetti abandonó la práctica artística y se concentró en la preservación del legado de su esposo durante el resto de su vida.

Benedetta Cappa Marinetti
Síntesis de las comunicaciones (1933-1934), en la sala de conferencias del Palazzo delle Poste, Palermo

Este fue uno de los tres encargos murales que les hicieron a los futuristas en la década de 1930. A Cappa Marinetti se le pidió en concreto que diseñara un esquema decorativo para la sala de conferencias, situada en el segundo piso del edificio, donde aún se conservan sus pinturas, las cuales exaltan la grandiosidad de las obras públicas estatales fascistas, entre las que hubo nuevos puentes y carreteras.

ACONTECIMIENTOS RELACIONADOS

1931: Cappa Marinetti es la única mujer de las nueve personas que firmaron el «Manifiesto de la *aeropittura* futurista» (1929), cuyo objetivo era el de incitar a artistas y espectadores a dejar atrás las limitaciones del suelo y abrazar una estética aérea.

h. 1939-1942: al estallar la Segunda Guerra Mundial, Marinetti se alista como voluntario, mientras que Cappa Marinetti recorre Italia presentando su ensayo de índole política titulado «Donne della patria in guerra» («Mujeres de la patria en guerra»).

2014: el Solomon R. Guggenheim Museum de Nueva York logra el primer préstamo de los cinco paneles de «Síntesis de las comunicaciones» por parte del Palazzo della Poste de Palermo, Sicilia, para la exposición «Italian Futurism, 1909-1944: Reconstructing the Universe».

TAMARA DE LEMPICKA
(1898-1980)

Refinada celebridad y seductora segura de sí misma, Tamara de Lempicka es conocida por las pinturas con las que representa el glamur y la decadencia de la *jet set* parisina de los locos años veinte. La fecha y el lugar de nacimiento de De Lempicka están envueltos de misterio. Se educó en Lausana y Polonia. En 1911, De Lempicka, vestida como una campesina con un ganso atado con correa, encandiló a su futuro marido, el joven noble y abogado polaco Tadeusz Lempicki, en un baile de máscaras. La pareja se casó en Petrogrado en 1916, el mismo en el que nació su hija, llamada Marie Christine pero apodada Kizette. Tras la Revolución rusa, la pareja huyó a París, donde De Lempicka cultivó su talento artístico.

Estudió en la Académie Ranson primero con Maurice Denis y, después, André Lhote, el único artista al que reconoció como mentor suyo. En 1922, De Lempicka expuso en el Salon d'Automne por vez primera, aunque su vida familiar estaba comenzando a deteriorarse. Su marido estaba resentido por el comportamiento díscolo de De Lempicka, la cual mantenía varios amoríos tanto con hombres como con mujeres, se entregaba a la cocaína, visitaba los clubes nocturnos y ponía música a todo volumen en su estudio mientras trabajaba. Al final, la pareja se divorció en 1928, y cuando Tadeusz se volvió a casar, en 1932, De Lempicka cayó en una depresión.

De Lempicka disfrutó del éxito popular y comercial durante las décadas de 1920 y 1930. Su obra fue muy codiciada por la elite estadounidense y por la europea. Muchas de las obras de De Lempicka se expusieron en el prestigioso Salón, entre ellas *Kizette en rosa* (1926; *derecha*). A finales de la década de 1930, la obra de De Lempicka se centró sobre todo en representaciones religiosas de santos y de la Virgen. Por aquella época, cambió París por Los Ángeles junto a su segundo marido, el barón Kuffner. El matrimonio se afincó en Beverly Hills, donde De Lempicka celebró fastuosas fiestas con cientos de invitados.

El arte de De Lempicka fue ignorado durante décadas, hasta que fue redescubierto en la década de 1970. De Lempicka se fue a vivir en 1978 a Cuernavaca, México, donde pasó los últimos años de su vida.

Tamara de Lempicka
Kizette en rosa, h. 1926
Óleo sobre lienzo,
116 x 73 cm
Musée des Beaux-Arts
de Nantes, Nantes

Kizette figura aquí como una joven estudiosa vestida con un elegante vestido veraniego. Si bien la artista nunca se adhirió a ningún movimiento de vanguardia, el estilo de *Kizette en rosa* ejemplifica la excepcional relación de De Lempicka con el cubismo, del cual incorporó sus planos bidimensionales a su obra figurativa. La posición de las piernas de Kizette recuerda a la que tiene el Niño Jesús en algunos iconos rusos.

ACONTECIMIENTOS RELACIONADOS

1930: la artista se muda al 7 de la rue Méchain de París, cuyo
 interior está diseñado por Adrienne, hermana de De Lempicka.

1972: la exposición «Tamara de Lempicka de 1925 à 1935», en la
 parisina Galerie du Luxembourg, redescubre a la artista.

LOUISE NEVELSON
(1899-1988)

Louise Nevelson
Capilla de bodas del alba IV,
1959-1960
Madera pintada de blanco,
264,2 x 216,5 x 64,8 cm
Cortesía de Pace Gallery,
Nueva York

**Nevelson tenía la idea de
que *Banquete de bodas
del alba* se conservara
como una única instalación,
pero, dado que no tuvo
comprador, se vio obligada
a separar las partes
y a integrarlas en nuevas
composiciones o, como en
el caso de *Capilla de bodas
del alba IV*, venderlas como
obras exentas. A rebosar
de objetos encontrados,
cada sección de *Banquete
de bodas del alba* invitaba
al espectador a explorar
sus grietas y las capas
de objetos colocados.**

«Pero, por encima de todo, para mí es una historia de amor universal, y estoy enamorada del arte», afirmó Louise Nevelson, la pionera de la escultura moderna. Nacida en Pereiaslav-Jmelnitski, Ucrania, Nevelson buscó asilo en Estados Unidos para huir de los pogromos rusos y se estableció allí con su familia en 1905. Estudió en la neoyorquina Art Students League entre 1929 y 1930, tras lo cual viajó a Alemania para estudiar arte en la escuela de Hans Hofmann en Múnich. Nevelson regresó a Nueva York en 1933, y a los pocos años comenzó a trabajar con la Works Progress Administration (WPA), institución en la que primero dio clases de murales y, después, ejerció como pintora y escultora. En 1941 se divorció de su esposo, Charles Nevelson.

Aunque se la conoce sobre todo por sus grandes *assemblages* de madera, la artista fue una prolífica experimentadora que practicó diferentes técnicas a lo largo de su carrera. En 1958 construyó el ambicioso entorno *Jardín lunar + Uno*, que consiste en unas obras exentas y unas grandes paredes escultóricas conocidas como *Catedrales celestes*. Estas obras están compuestas de cajas apiladas que contienen objetos encontrados y que están recubiertas de pintura negra, lo que le dota de uniformidad a los distintos *assemblages*.

Al año siguiente, invitaron a Nevelson a participar en «Sixteen Americans», una importante exposición de arte contemporáneo celebrada en el Museum of Modern Art de Nueva York. Como ella misma diría más adelante: «He llegado tarde durante toda mi vida. No te olvides, querido, que tenía cuarenta y ocho años en 1958 [sic] cuando participé en la exposición del Museum of Modern Art "Sixteen Americans". Y todos eran mucho mucho más jóvenes que yo». Entre los demás participantes hubo artistas mucho más jóvenes, como Jasper Johns y Robert Rauschenberg. Sin embargo, Nevelson aprovechó esta oportunidad para idear otra instalación del tamaño de una habitación titulada *Banquete de bodas del alba*. A diferencia de sus anteriores *assemblages* escultóricos, estas grandes estructuras casi totémicas estaban cubiertas de pintura blanca.

Durante la década de 1960, participó en muchas exposiciones tanto en Estados Unidos como en Europa, entre ellas la que le llevó a representar a Estados Unidos en la Bienal de Venecia de 1962. Nevelson siguió experimentando y añadió el aluminio, el plexiglás y el acero a su lista de materiales. Falleció en su casa, en Nueva York.

ACONTECIMIENTOS RELACIONADOS

1972: Nevelson regala a Nueva York su monumental escultura
Presencia nocturna IV, que en la actualidad se encuentra
entre Park Avenue y la East 92nd Street.

1985: Nevelson recibe la National Medal of the Arts en la
Casa Blanca, Washington D. C.

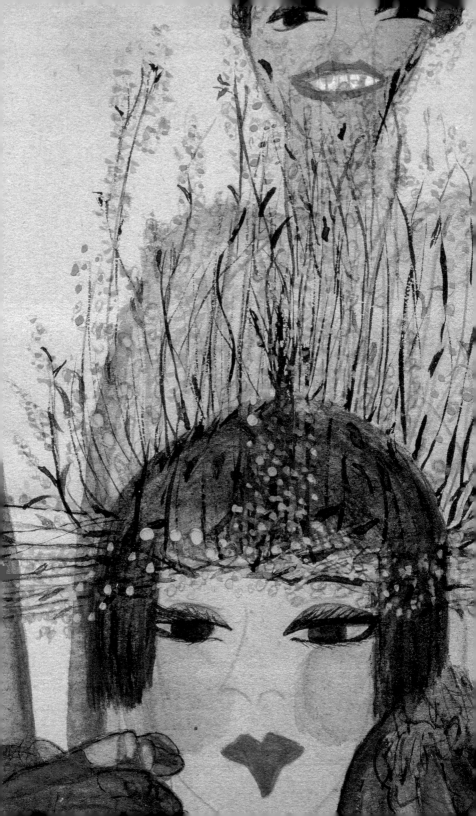

TRIUNFOS Y TRIBULACIONES
(nacidas entre 1900 y 1925)

-

**Pues claro que el arte no tiene género,
pero los artistas sí.**

-

Lucy Lippard, 1973

ALICE NEEL
(1900-1984)

«Soy una pintora a la antigua. Hago escenas campestres, escenas urbanas, figuras, retratos y naturalezas muertas. Las naturalezas muertas son un descanso. Solo se trata de componer y pensar sobre las vidas y los colores, y a menudo sobre las flores». Alice Neel, con su afición por el retrato realista y las relajantes naturalezas muertas, bien pudo haberle parecido una pintora a la antigua a sus contemporáneos. Activa durante más de cinco décadas, Neel fue con su realismo a contracorriente de los principales movimientos del arte contemporáneo, como, entre otros, el expresionismo abstracto y el minimalismo. Sin embargo, sus representaciones de amigos, familiares, miembros de su comunidad local y estrellas del mundo del arte destacan como poderosas representaciones de la humanidad. Los retratos de Neel transmiten una amplia gama de emociones que va desde el amor maternal y la vulnerabilidad hasta el ensimismamiento.

La vida personal de Neel, de la que a menudo surgió su obra, fue turbulenta. En 1925, tras licenciarse en la Philadelphia School of Design for Women (en la actualidad, el Moore College of Art and Design), se casó con el artista cubano Carlos Enríquez. El matrimonio se estableció en Nueva York, donde Neel tuvo dos hijas, una de las cuales falleció a una edad temprana. La suma del dolor y las dificultades de llevar una carrera independiente como artista hizo que Neel sufriera un colapso nervioso. Mientras tanto, su marido y la hija que aún vivía se marcharon a Cuba y dejaron a la artista en Nueva York. A partir de entonces, la artista mantuvo una relación sentimental con Kenneth Doolittle, con el que se fue a vivir en 1932. Sin embargo, Doolittle destruyó cientos de dibujos de Neel. Este episodio hizo que la pareja se separara en 1934.

El estilo realista de Neel hizo que encajara a la perfección en los proyectos públicos promovidos por dos organismos gubernamentales, primero los Public Works of Art y, después, la Works Progress Administration, organismos con cuyo apoyo financiero y artístico contó desde 1933 hasta 1945. Durante ese tiempo, Neel mantuvo una breve

Alice Neel
Andy Warhol, 1970
Óleo y acrílico sobre lino,
152,4 x 101,6 cm
Whitney Museum of
American Art, Nueva York

Neel concibe este retrato antiheroico de Warhol para poner de manifiesto a la persona detrás del mito. Sentado sobre un fondo liso y sin camisa, Warhol muestra las cicatrices que le provocó el violento ataque infligido por la escritora feminista Valerie Solanas dos años antes.

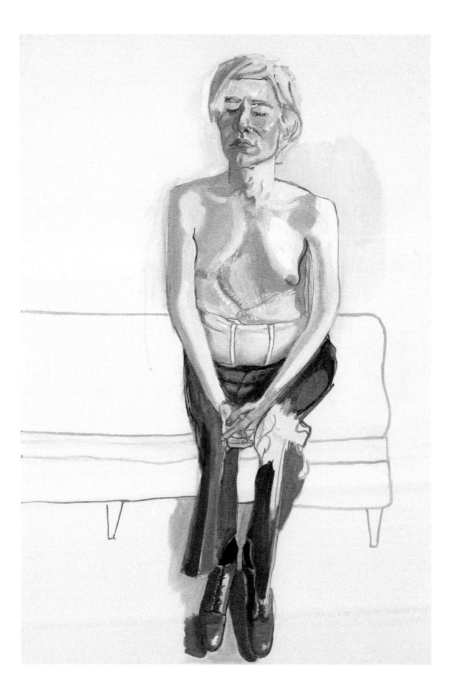

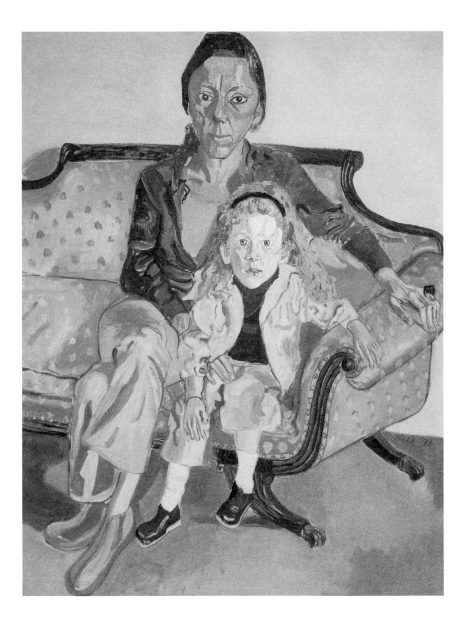

Alice Neel
Linda Nochlin y Daisy, 1973
Óleo sobre lienzo,
141,9 x 111,8 cm
Museum of Fine Arts,
Boston

En 1973, Neel le pidió a Nochlin que posara para un retrato con su hija Daisy. Linda Nochlin y Daisy ha de interpretarse como una celebración del amor maternal y como un recordatorio de las luchas que mantienen las mujeres para hacerse valer como individuos independientes. Nochlin y su hija Daisy hicieron cinco veces el trayecto de Poughkeepsie (donde vivían) hasta Nueva York para posar en este retrato.

relación sentimental con el músico puertorriqueño José Santiago, con el que tuvo un hijo. Más adelante tendría otro hijo con el fotógrafo y cineasta Sam Brody.

En la década de 1960, una vez que sus hijos ya hubieron crecido, Neel pudo dedicarle más tiempo a la pintura. Según ella misma explicó: «En el momento en que me senté frente a un lienzo, me sentí feliz. Porque era un mundo, y podía hacer lo que quisiera en él». Los modelos que posaron para Neel fueron una parte crucial de ese cautivador mundo, y, en octubre de 1970, Andy Warhol, una de las figuras más destacadas del *pop art*, acudió al apartamento de Neel para que la artista le hiciera un retrato (*véase* pág. 77). En *Andy Warhol*, Neel representa al artista como a un hombre vulnerable, y no como al famoso personaje del mundo del arte. Con relación al éxito de Warhol, Neel dijo lo siguiente en cierta ocasión: «Creo que es el mejor publicista que existe, no un gran retratista. Desde lo de [los estropajos] Brillo hasta los retratos, ¿no? Pero sí que creo que sus latas de tomate son una gran contribución».

Desde principios de la década de 1970, la obra de Neel gozó de un reconocimiento cada vez mayor, sobre todo gracias a la crítica y a la historiografía del arte feministas. Una gran apologeta de la obra de Neel fue la historiadora del arte Linda Nochlin, quien incluyó a la pintora en su influyente exposición «Women Artists, 1550-1950», celebrada en el Los Angeles County Museum en 1974. Gran defensora de la causa feminista, Neel hizo varios retratos de figuras clave dentro del movimiento feminista, como en *Linda Nochlin y Daisy* (1973; *izquierda*). Falleció en Nueva York, dejando tras de sí más de tres mil retratos.

ACONTECIMIENTOS RELACIONADOS

1959: Neel figura en el filme *beat* titulado *Pull My Daisy* junto con Gregory Corso, Mark Frank, Allen Ginsberg, Jack Kerouac y Peter Orlovsky.

1979: Neel recibe un premio como reconocimiento a toda su carrera de manos del neoyorquino Women's Caucus for Art.

BARBARA HEPWORTH

(1903-1975)

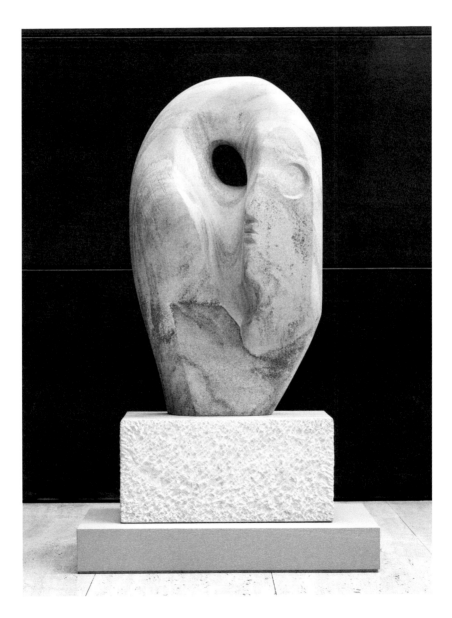

Barbara Hepworth
Biolito, 1948-1949
Piedra caliza azul
(piedra de Ancaster),
119,4 x 67,3 x 38 cm,
sin incluir el pedestal
de mármol
Yale Center for British Art,
New Haven

**Las formas abstractas
desempeñaron un papel
crucial en la obra de
Hepworth.** *Biolito* **presenta
una forma biomórfica
tallada en piedra caliza.
En esta pieza, la forma y la
materia están relacionadas,
puesto que el contorno de
la escultura procede de las
propiedades materiales
de la piedra caliza.**

Barbara Hepworth fue una escultora británica nacida en Wakefield, Yorkshire, a la que tal vez se la conozca sobre todo por su relación con la comunidad artística moderna de Saint Ives, Cornualles. Su obra, centrada en la forma y en la abstracción, relacionó la figura humana y la naturaleza. El color y la textura también fueron importantes elementos en sus creaciones. La artista, muy consciente de las propiedades específicas de los materiales que utilizaba, en lugar de forzar la forma en un material, adaptaba sus motivos a las texturas con las que trabajaba.

En la década de 1920, la artista asistió por primera vez a la Leeds School of Art, donde conoció al escultor Henry Moore, y luego estudió en el Royal College of Art de Londres. Hepworth se casó en 1925 con el también escultor John Skeaping en Florencia, donde vivían en aquel momento. El matrimonio regresó al Reino Unido en 1926, y en 1929 nació su hijo Paul. Separada de Skeaping en 1931, Hepworth mantuvo una relación sentimental con el pintor Ben Nicholson, con quien se casó en 1938; sus trillizos, Simon, Rachel y Sarah, nacieron en 1934.

Con Nicholson, Hepworth estableció vínculos con la vanguardia europea, que le permitieron conocer a Constantin Brâncuși en París y visitar el estudio de Jean Arp en Meudon. Es destacable el hecho de que se unieran al grupo de la abstracción-creación de París, el cual promovió la primacía de la abstracción sobre la figuración. Hepworth y Nicholson también contribuyeron a facilitar la estancia de otros artistas refugiados que llegaron al Reino Unido huyendo de los regímenes totalitarios que tomaron Europa en la década de 1930.

Poco antes de estallar la Segunda Guerra Mundial, Hepworth y Nicholson se fueron a Saint Ives, Cornualles, donde se reunieron con ellos Naum Gabo y la esposa de este. La situación de hacinamiento hizo que Hepworth tuviera que reducir de forma drástica la escala de su obra y se pasase al dibujo. En 1942 se mudaron a una casa más grande en la que Hepworth tuvo un estudio que le permitió trabajar en esculturas más grandes. En 1949 adquirió el Trewyn Studio, en Saint Ives, donde vivió y trabajó hasta el final de sus días.

ACONTECIMIENTOS RELACIONADOS

1937: se publica el influyente *Circle: International Survey of Constructive Art* («Círculo: estudio internacional sobre arte constructivo»), diseñado por Hepworth y Sadie Martin.

1965: nombran a Hepworth fideicomisaria de la Tate Gallery, cargo que conserva hasta 1972 y que es la primera mujer en ostentar.

FRIDA KAHLO
(1907-1954)

Personaje legendario en vida, Frida Kahlo es una de las artistas femeninas más conocidas de todos los tiempos. Casada con el célebre muralista Diego Rivera, Kahlo dio pie a las interpretaciones míticas y enigmáticas de su vida y obra. Nacida en Coyoacán (un barrio de Ciudad de México) en 1907, Kahlo tuvo un grave accidente de circulación a los dieciocho años. Esto la dejó físicamente vulnerable e hizo que pasara por un sinfín de operaciones, hospitalizaciones y períodos de reposo en cama.

Kahlo conoció a Rivera en 1922. Este estaba realizando un mural en la Escuela Nacional Preparatoria, de la que ella era alumna. Se casaron en 1929. Tuvieron una relación tumultuosa plagada de infidelidades y en 1939 se divorciaron, aunque volvieron a casarse en 1940. Kahlo murió en 1954 por problemas de salud en La Casa Azul de Coyoacán. Destino turístico por derecho propio, La Casa Azul en la actualidad está abierta al público y alberga el Museo Frida Kahlo.

La mayor parte de la obra de Kahlo gira en torno a su persona. Los autorretratos son un componente clave de su corpus, relativamente pequeño. Si bien sus primeras autorrepresentaciones toman como punto de partida el retrato del Renacimiento italiano, en las posteriores se fusionan a la perfección el realismo y la invención. En sus retratos, Kahlo entrevera su yo público con el yo íntimo. Al hacerlo, llama la atención sobre varios temas —su papel como mujer, su vulnerabilidad física y su identidad mexicana— a la vez que cuestiona su lugar en el mundo. Los intentos fallidos de Kahlo de convertirse en madre también ocupan un lugar central. Gráficamente sobrecogedoras, la artista se vale de estas pinturas para describir la aniquilación de las esperanzas de ser madre.

A pesar de su amistad con André Breton, Kahlo se resistió a que este la considerara surrealista y enfatizó su deseo de que su trabajo se encuadrara al margen de todo movimiento artístico contemporáneo.

Frida Kahlo
Autorretrato con mono, 1938
Óleo sobre masonita,
40,6 x 30,5 cm
Albright-Knox Art Gallery,
Buffalo

Los monos son un motivo recurrente en la obra de Kahlo. Para la artista, que tenía de estos animales en el jardín de La Casa Azul, representaban a los hijos que no había podido tener.

ACONTECIMIENTOS RELACIONADOS

1936: Kahlo y Rivera ofrecen su apoyo al bando republicano que lucha en la Guerra Civil española.

1943: la obra de Kahlo se expone en «The Exhibition by 31 Women» en The Art of This Century Gallery de Peggy Guggenheim en Nueva York.

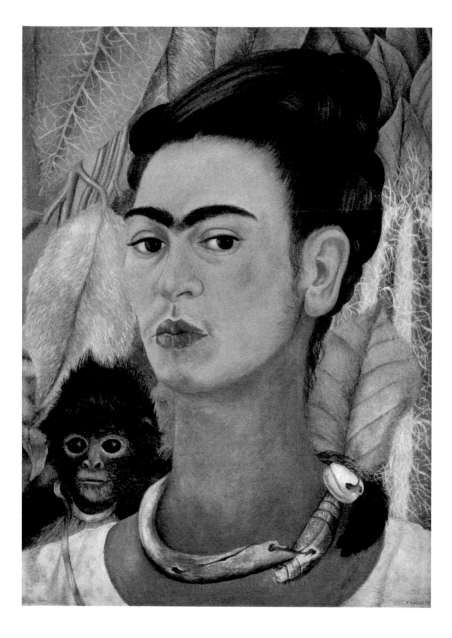

MARIA HELENA VIEIRA DA SILVA
(1908-1992)

Maria Helena Vieira da Silva nació en el seno de una acaudalada familia lisboeta en 1908. Su padre falleció cuando ella solo tenía dos años, y su madre se encargó de criarla con ayuda de una tía. Según fue creciendo, entró en contacto con prácticas vanguardistas como las de los futuristas italianos y los Ballets Rusos; además, también desarrolló un gusto por la música que ejerció un impacto duradero en ella. Ingresó en la Academia Nacional de Belas-Artes de Lisboa en 1919, y en 1928 se fue a París con objeto de seguir formándose en la Académie de la Grande-Chaumière. Allí, Vieira da Silva conocería a su futuro esposo, Árpád Szenes. En 1929 abandonó la escultura y se decantó por la pintura. Al estallar la Segunda Guerra Mundial, Vieira da Silva y Szenes huyeron a Portugal y después se marcharon a Río de Janeiro. Regresaron a París en 1947.

En la obra de Vieira da Silva se dan cita varios estilos e influencias. Por un lado, los planos arquitectónicos del paisaje de la ciudad y la geometría ornamental de los azulejos hispanoárabes (típicos de la cultura portuguesa) conformaron su percepción del espacio y la representación del mismo. Por otra parte, la representación del ritmo y de las pautas por parte de Vieira da Silva recuerda a la abstracción de cubismo y del futurismo. Se cuenta que un episodio aparentemente sin incidentes acaecido en 1931 ejerció un gran impacto en el desarrollo del estilo de Vieira da Silva. Durante una estancia en Marsella con su marido, pintó un puente transbordador. Desde la perspectiva de la artista, la estructura del puente dividía el espacio, de modo que separaba a la perfección el cielo del mar. Esta compartimentación geométrica del espacio ejercería una duradera influencia en Vieira da Silva, que pasó a explorar un vocabulario basado en las perspectivas en fuga, las líneas entrelazadas y los ajedrezados.

La artista alcanzó gran fama y reconocimiento en París tras la Segunda Guerra Mundial. En la década de 1950, sus pinturas desdibujaron cada vez más los límites entre la ciudad y la naturaleza. Las dos se convierten en una sola en los planos dentados y las cuadrículas irregulares de la artista. Vieira da Silva siguió pintando hasta finales de la década de 1980 y recibió numerosos galardones, entre ellos el de Commandeur de l'Ordre des Arts et des Lettres en 1962. Falleció en París en 1992.

Maria Helena Vieira da Silva
El naranjo, 1954
Óleo sobre lienzo,
73 x 92 cm
Museu Calouste
Gulbenkian, Lisboa

En *El naranjo*, el espacio
se transmite mediante
una serie de líneas y planos
que se cruzan. Si bien
el título sugiere que
se trata de un naranjo,
su representación
transmite una sensación
de movimiento y vitalidad
que se parece más a la de
un entorno urbano que
a la de un paisaje tranquilo.

OTRAS OBRAS DESTACADAS

La máquina óptica, 1937, Centre Georges Pompidou, París,
Francia

Cuarto gris (*El pasillo*), 1950, Tate, Londres, Reino Unido

Aix-en-Provence, 1958, Solomon R. Guggenheim Museum,
Nueva York, Estados Unidos

ACONTECIMIENTOS RELACIONADOS

1933: la parisina Galerie Jeanne Bucher acoge la primer exposición
individual de Vieira da Silva.

1961: la artista recibe el gran premio de la Bienal de São Paulo.

1966: se convierte en la primera mujer en recibir el Grand Prix
National des Arts de Francia.

1968: se coloca el primer juego de vitrales de la artista (elaborados
en colaboración con Charles Marq y Brigitte Simon) en la capilla
sur del ala este de la iglesia de Saint-Jacques de Reims.

1990: se crea en Lisboa la Fundação Árpád Szenes-Vieira da Silva.

LOUISE BOURGEOIS
(1911-2010)

Louise Bourgeois nació en París. Desde joven, ayudó a sus padres en el taller de restauración de tapices que regentaban. Gracias a esta experiencia, adquirió una destreza técnica con las telas y la costura que ejercería una enorme influencia en su práctica artística. La infancia de Bourgeois se vio profundamente perturbada por el descubrimiento de la relación extramatrimonial que mantenía su padre con su tutora inglesa, Sadie Gordon. El recuerdo de esta traición y de la personalidad dictatorial de su padre resurgirían a lo largo de su vida y su obra.

La artista sometió al cuerpo humano a un profundo escrutinio y puso de relieve sentimientos como la soledad, el dolor, el peligro, la pasión y los celos. A pesar de que su obra se centró en la feminidad y en sus dificultades, la artista rechazó en todo momento la etiqueta de feminista. Cuando las feministas la tomaron como modelo, la artista respondió diciendo que no estaba «interesada en ser madre», ya que sus sentimientos estaban más cerca de los de «una niña que está intentando entenderse a sí misma». A la luz de esta respuesta, la obra de Bourgeois puede considerarse como una búsqueda continua hacia el autodescubrimiento.

Bourgeois se casó en 1938 con el historiador de arte estadounidense Robert Goldwater, con el que se fue a vivir a Nueva York, donde pasó el resto de su vida. Inspirándose al principio en las alturas arquitectónicas de los rascacielos de la ciudad, Bourgeois creó una serie de esculturas en las que se fusionaban los retratos humanos con los atributos arquitectónicos. Entre estas primeras obras —conocidas también como «Personajes»—, se incluye *Retrato de Jean-Louis* (1947-1949), en la que puede verse al hijo de la artista. En ella, Bourgeois mezcla formas abstractas y figurativas, rasgo de muchas de sus obras posteriores. A principios de la década de 1960, los totémicos «Personajes» dieron paso a una serie de esculturas de formas orgánicas que hoy se consideran de manera generalizada una rama dominante de la producción escultórica de Bourgeois.

A partir de la década de 1980, la escala de la obra de Bourgeois experimentó un aumento drástico al pasar de lo relativamente íntimo a lo monumental. La instalación del tamaño de una habitación titulada *Celda (Choisy)* (1990-1993; *izquierda*) ejemplifica esta transición. Nacida de una necesidad arquitectónica y del deseo de construir un espacio en el que el espectador pudiera caminar, *Celda (Choisy)* evoca el espacio de contención de una celda carcelaria. *Celda (Choisy)*, como espacio de atracción y de encarcelamiento, se ocupa en concreto de la historia y de la memoria.

Mamá (1999; *véanse* págs. 88 y 89) es una de las obras más significativas de Bourgeois. Se trata de una escultura monumental de una araña gigante cuyo tema es la maternidad. La araña, que representa la figura de la madre, alberga un cofre lleno de huevos de mármol bajo el abdomen. Bourgeois dejó tras de sí una extensa obra que incluye esculturas, dibujos, diarios y grabados.

Louise Bourgeois
Celda (Choisy), 1990-1993
Mármol, metal y vidrio,
306 x 170,1 x 241,3 cm
Collection Glenstone
Museum, Potomac

En el interior de la celda hay una réplica exacta de la casa de la infancia de Bourgeois en Choisy-le-Roi. Esta se ve atrapada en un estado de perpetuo suspense, ya que la guillotina amenaza en todo momento la casa, aunque nunca llega a cortarla. Bourgeois sugirió que la guillotina representaba «el presente deshaciéndose del pasado». En este caso, la ansiedad que Bourgeois intentaba superar estaba ligada a la relación que habían mantenido el padre y la tutora de la artista.

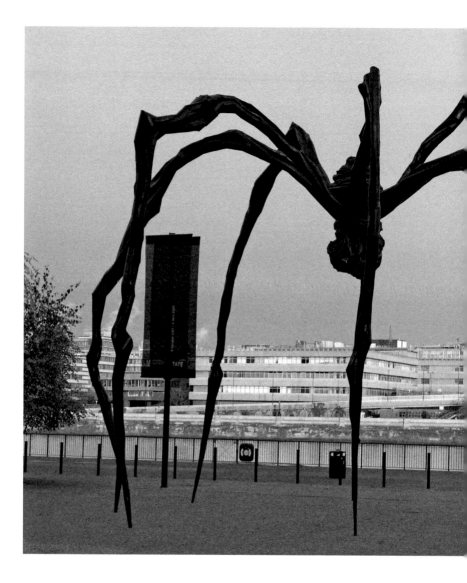

ACONTECIMIENTOS RELACIONADOS

1966: Bourgeois participa en la exposición «Eccentric Abstraction»,
 organizada por la crítica y comisaria Lucy Lippard en la
 neoyorquina Fischbach Gallery. En ella también participan,
 entre otros, Eva Hesse y Bruce Nauman.

1982: se inaugura en Nueva York la retrospectiva de Bourgeois
 en el Museum of Modern Art. Se trata de la primera retrospetiva
 que el MoMA le dedica a una artista.

Louise Bourgeois
Mamá, 1999
(versión sacada del molde
de la obra original, h. 2001)
Bronce, acero y mármol,
927,1 x 891,5 x 1023,6 cm
Colección privada

Mamá ataca el tabú de
la maternidad y revela la
ambivalencia de este papel
cargado de tanto significado,
que puede ser sustentador
a la vez que depredador.
Si bien el descomunal
tamaño de la araña resulta
intimidante, el cuidado con
el que protege sus huevos
la convierte en un símbolo
de consuelo.

GEGO
(1912-1994)

Gego nació con el nombre de Gertrud Louise Goldschmidt en una familia liberal judía de Hamburgo. Estudió arquitectura en la Universität Stuttgart y se licenció en 1938. En 1939, al inicio de la Segunda Guerra Mundial, Gego se vio obligada a escapar de Alemania y emigrar a Venezuela, donde trabajó como arquitecta y diseñadora industrial independiente. A partir de mediados de la década de 1950, se dedicó al arte con un enfoque especial en cuanto a la relación entre la línea y el espacio. En aquel momento, Venezuela estaba atravesando un período de rápida urbanización y modernización. El arte, y en concreto la abstracción geométrica y los experimentos cinéticos, se acogieron como emblemas culturales de la transformación del país. Si bien la obra de Gego tenía puntos de contacto con estas tendencias punteras, la artista se resistió a la categorización mediante la adopción de una forma de trabajo de una gran independencia.

La producción de Gego, que tuvo unas habilidades técnicas de suma versatilidad, abarca la arquitectura, el dibujo, el grabado y la escultura. Su formación como arquitecta ejerció un impacto crucial en su comprensión y exploración del espacio por medio de estructuras ligeras y flexibles. *Reticulárea (ambientación)* (*véase* pág. 92), obra instalada por primera vez en el Museo de Bellas Artes de Caracas en 1969, es un ejemplo sobresaliente de la serie «Reticuláreas» . Concebida como una gran estructura con forma de red, *Reticulárea (ambientación)* consta de una serie de cables de aluminio anodizado y acero inoxidable de diferentes espesores unidos con juntas. El efecto que transmite es inmersivo a la vez que abrumador. Los planos superpuestos dan lugar a un efecto geométrico discordante que le aporta a la obra una sensación de inestabilidad y de flujo perpetuo. En «Dibujos sin papel» también explora la relación entre la línea y la masa. Creada en 1976, esta serie de obras se basa en la idea de, como indica el título, dibujar sin papel, ya que el dibujo lo compone la proyección en una pared de la sombra de una estructura metálica suspendida.

Gego
Dibujo sin papel 87/25, 1987
Hierro y cobre,
25,5 x 27 x 0,75 cm
Archivo de la Fundación
Gego, Caracas

La fragilidad y precariedad de los «Dibujos sin papel» puede interpretarse como un contrapunto a la precisión y el refinamiento de las obras cinéticas contemporáneas. En esta obra lo que hay es una pauta tejida dentro de un cuadrado. Al no reproducir una pauta geométrica clara, esta pieza oscila entre el rigor y el desorden.

A partir de la década de 1960, Gego comenzó a ejercer la docencia en la Facultad de Arquitectura de la Universidad Central de Venezuela y en la Escuela de Artes Visuales Cristóbal Rojas. Desempeñó un papel clave en la fundación del Instituto de Diseño Neumann de Caracas, donde fue profesora entre 1964 y 1977. A lo largo de su carrera también participó en varios proyectos públicos, entre ellos algunos que le llevaron a realizar esculturas para edificios públicos, residencias y centros comerciales.

Gego
Reticulárea (ambientación),
1969
Hierro y acero inoxidable,
dimensiones variables
Colección Fundación
Museos Nacionales,
Caracas

Reticulárea (ambientación)
posee el potencial
necesario para expandirse
de forma infinita. Está
basada en una matriz
flexible y variable que
puede adaptarse para
su uso en distintos lugares.
Con este tejido inmersivo,
se hace evidente cómo
la obra de Gego busca
comprometerse con
el espacio mediante
una experiencia que
no para de cambiar en
función de las reacciones
individuales de los
espectadores.

ACONTECIMIENTOS RELACIONADOS

1960: la escultura de Gego titulada *Esfera* (1959) pasa a formar parte de la colección del Museum of Modern Art de Nueva York.

1972: Gego crea *Cuerdas,* una escultórica instalación de nailon y acero diseñada a modo *site-specific* para el Parque Central de Caracas.

AGNES MARTIN
(1912-2004)

En una entrevista le preguntaron a Agnes Martin qué era lo que intentaba transmitir con sus imágenes. A lo que respondió: «Me gustaría que representaran la belleza, la inocencia y la felicidad; me gustaría que todas ellas representaran eso. La exaltación». Esta sincera e inspiradora respuesta define el objetivo de las refinadísimas pinturas no figurativas de Martin. Estas pinturas abstractas eran tan austeras que casi estaban ausentes. Por medio de la reducción radical de sus composiciones a unos cuantos elementos sutiles, Martin puso en tela de juicio el propósito de la pintura como forma de representación e invocó una cualidad trascendental.

Martin dejó su Canadá natal en 1931 para estudiar pedagogía en Washington. Después se fue a Nueva York para finalizar su formación. Si bien sus primeras obras fueron sobre todo figurativas, con paisajes y arreglos florales, más adelante se dedicó a la abstracción, un lenguaje que prefirió durante el resto de su vida. Aunque Martin vivió en Nueva York en una época artística muy vibrante, prefirió vivir y trabajar sola y solo se relacionó con sus contemporáneos de forma ocasional. En 1958 se celebró en la neoyorquina Betty Parsons Gallery su primera exposición individual, y desde entonces su arte ha mantenido una constante fijación en reducir cada vez más los elementos compositivos. Los colores, que prevalecieron en sus primeras obras, dieron paso al blanco, mientras que las cuadrículas y las líneas se fueron haciendo más sutiles con el paso del tiempo. Al igual que a Georgia O'Keeffe, a Martin le gustaba la vida solitaria que brinda Nuevo México, donde se fue a vivir en 1967 y permaneció aislada por completo hasta el final de su vida.

Agnes Martin
Hermana pequeña, 1962
Óleo, tinta y clavos de latón
sobre lienzo y madera,
25,1 x 24,6 cm
Solomon R. Guggenheim
Museum, Nueva York

La cuadrícula es un elemento clave en la producción de Martin. La de esta obra, sin embargo, está delimitada a la perfección por un marco vacío que sugiere que se ve limitada y que no está expuesta a una expansión infinita.

ACONTECIMIENTOS RELACIONADOS

1997: Martin recibe el León de Oro por su contribución al arte contemporáneo en la 47.ª Bienal de Venecia.

2002: el Harwood Museum of Art de la University of New Mexico celebra un gran simposio en homenaje a la artista en su nonagésimo cumpleaños.

AMRITA SHER-GIL
(1913-1941)

Amrita Sher-Gil dijo lo siguiente en cierta ocasión: «Europa le pertenece a Picasso, Matisse, Braque y muchos otros. La India me pertenece solo a mí». Con esta audaz declaración, Sher-Gil dejó claro que su arte era para la India lo que la tríada de hombres y sus muchos seguidores había sido para Europa: revolucionario. Con estas palabras, la artista se estaba presentando como un faro del arte moderno indio, y así es, de hecho, como se la ve a Sher-Gil tanto en la India como en el extranjero. De ascendencia india, Sher-Gil nació en Budapest, donde pasó los ocho primeros años de su vida. En 1921 dejó Europa junto a su familia y se fueron a vivir a Simla, al norte de la India. Unos años más tarde, la madre de Sher-Gil insistió en que Amrita y su hermana se fueran a Florencia para perfeccionar su formación artística. Sin embargo, la estancia en Italia fue breve, ya que las hermanas regresaron a Simla a los cinco meses.

En 1927, la llegada del tío de Sher-Gil, Ervin Baktay, supuso un punto de inflexión en el desarrollo de la artista. Este no tardó en percatarse del talento artístico de Sher-Gil, a la que animó a que siguiera estudiando en París. Como resultado, la familia al completo se trasladó a París en 1929, donde Sher-Gil se matriculó primero en la Académie de la Grande Chaumière y, luego, en la École Nationale des Beaux-Arts. En 1933 expuso en el Grand Salon la pintura *Muchachas* (1932), la cual le valió hacerse miembro de la prestigiosa Société Nationale. El tema de la obra es la conversación íntima entre dos chicas a la que tiene acceso el espectador. En ella figuran la hermana de Amrita, Indira, sentada y completamente vestida de cara al espectador, y una amiga de esta, una chica rubia de largos mechones con un velo claro. Sher-Gil captó el sentimiento de afecto mutuo entre las dos muchachas mientras charlaban.

En 1934, regresó a la India con sus padres y se estableció en Simla, donde emprendió un ambicioso plan para introducir el arte moderno en la India. A medida que su arte se fue desarrollando, Sher-Gil se desprendió del estilo académico que había aprendido en París y redescubrió sus raíces indias. Decidida a conocer mejor el arte indio, se puso a estudiar y a viajar con profusión. Obras tales como *Grupo de tres niñas* (1935; *véase* pág. 98)

Amrita Sher-Gil
Autorretrato como tahitiana,
1934
Óleo sobre lienzo,
90 x 56 cm
Colección de Navina
y Vivan Sundaram

En este autorretrato, Sher-Gil está representada como una muchacha tahitiana. La obra demuestra el alejamiento del estilo realista de la pintura académica y la adopción de formas cada vez más modernas por parte de Sher-Gil. De composición bidimensional y audaces colores, el tema es una clara evocación a las pinturas de Paul Gauguin con chicas polinesias.

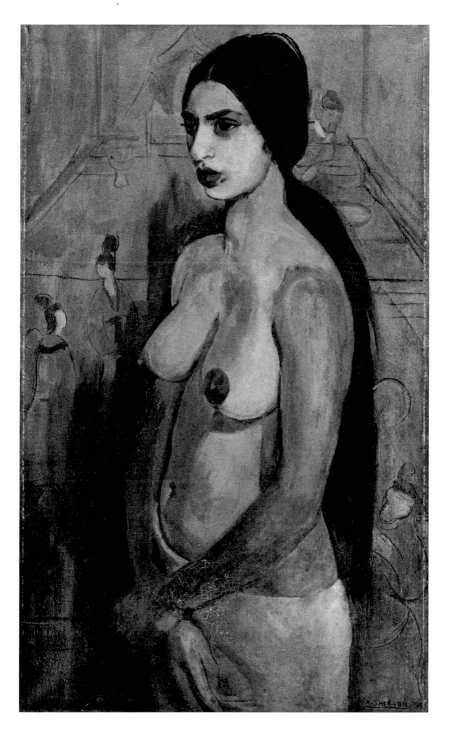

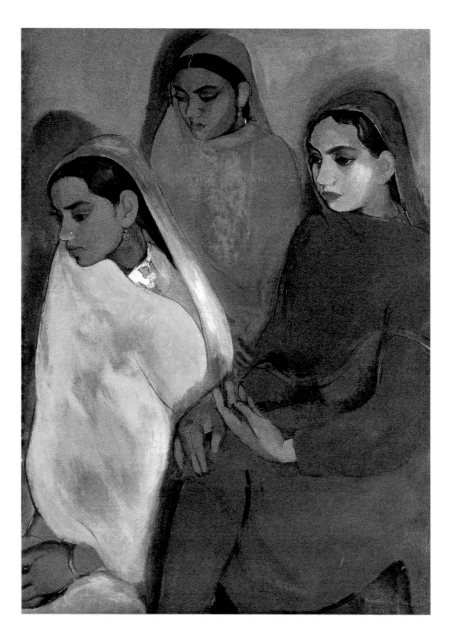

dejan ver cómo incorporó la artista el estilo de las miniaturas indias y de los pintores ornamentales locales a la sencillez sintética que había absorbido de maestros europeos tales como Paul Gauguin y Amedeo Modigliani. Para llevar a cabo la renovación artística del arte indio, combinó los valores indígenas con un estilo europeo moderno.

Durante el tiempo que pasó en la India, se sintió intelectualmente estimulada por los muchos conocidos que hizo, entre ellos el líder político Jawāharlāl Nehru, a quien conoció en 1937. En 1938 regresó a Europa, donde se casó con su primo hermano Victor Egan. Poco después, el matrimonio regresó a la India, donde Egan intentó montar un consultorio médico y Sher-Gil se dedicó a la pintura. Sher-Gil falleció en 1941, con solo veintiocho años de edad, a causa de una enfermedad letal. Pese a su corta carrera, su obra sigue siendo aclamada como un importante hito en la transición del arte indio tradicional al contemporáneo.

Amrita Sher-Gil
Grupo de tres niñas, 1935
Óleo sobre lienzo,
73,5 x 99,5 cm
National Gallery of Modern
Art, Nueva Delhi

Sher-Gil pintó esta obra tras volver de Europa a la India en 1934. La pintura muestra a tres niñas vestidas de colores sobre un fondo liso de color arena. El tono sombrío de sus expresiones revela una cierta resignación ante la falta de control que tienen sobre el futuro.

ACONTECIMIENTOS RELACIONADOS

1936: Sher-Gil participa en una exposición con los hermanos Ukil en el Taj Mahal Hotel, Bombay (actual Mumbai).

1937: Sher-Gil recibe la medalla de oro en la «46th Annual Exhibition of the Bombay Art Society» por su pintura *Grupo de tres niñas (izquierda)*.

LEONORA CARRINGTON
(1917-2011)

Leonora Carrington se dedicó tanto a la pintura como a la literatura. Nacida en el seno de una acaudalada familia británica, Carrington estudió pintura en la academia londinense de Amédée Ozenfant. En 1936 se interesó por el surrealismo. Tras conocer el movimiento por medio de la antología de Herbert Read sobre el tema, el interés de Carrington se vio reforzado por una visita a la «International Surrealist Exhibition» celebrada en 1936 en Londres. Al año siguiente, Carrington, que tenía veinte años, conoció al pintor Max Ernst, con el que se fue a vivir a Saint-Martin-d'Ardèche, al sur de Francia.

Al estallar la guerra, detuvieron a Ernst en un campo para extranjeros, lo cual contribuyó a la crisis nerviosa que padeció Carrington en 1940, y por la que fue internada en un psiquiátrico en Santander. Dejó constancia del recuerdo de esta experiencia en el libro *En bas* (*Memorias de abajo*), publicado en 1945. La pintura y la escritura le sirvieron a Carrington como salida de su delirio. Ambientadas en una atmósfera onírica y fantasiosa, sus pinturas revelan las luchas internas que libró.

Entre 1941 y 1942, Carrington vivió en Nueva York, donde se involucró de forma activa con los surrealistas parisinos en el exilio. Luego se trasladó a México y entró en contacto con afiliados del movimiento surrealista, como Remedios Varo y Luis Buñuel. Carrington comenzó a incorporar cada vez más iconos esotéricos en su obra, lo que se complementaba con la temática mitológica de sus primeras pinturas. Carrington vivió en Nueva York y Chicago durante la década de 1980; después regresó a México, donde pasó el resto de sus días.

Leonora Carrington
Autorretrato en el albergue del caballo del Alba,
h. 1937-1938
Óleo sobre lienzo,
65 x 81,3 cm
Metropolitan Museum of Art, Nueva York

Esta pintura autobiográfica está repleta de referencias simbólicas oníricas. El caballo blanco del fondo representa las ansias de libertad de Carrington, mientras que el caballito alude a la infancia de la artista.

ACONTECIMIENTOS RELACIONADOS

1937: Carrington ayuda a Max Ernst con la escenografía de *Ubu enchaîné* (*Ubú encadenado*), de Alfred Jarry.

1963: el Museo Nacional de Antropología de la Ciudad de México le encarga a la artista la realización del gran mural titulado *El mágico mundo de los mayas*.

CAROL RAMA
(1918-2015)

Pinto por instinto y pinto por pasión,
y por ira, violencia y tristeza,
y por un cierto fetichismo,
y por alegría y melancolía a la vez,
y, sobre todo, por ira.

Estas palabras de Carol Rama (nacida Olga Carolina Rama) pueden interpretarse como una declaración de intenciones. Los muchos personajes y objetos que representa son producto de su propia experiencia. Sus primeras acuarelas —entre las que se encuentra *Appassionata* (1943; derecha)— están plagadas de las fantasías y la ansiedad que experimentó en el paso a la madurez. La producción de Rama, moldeada por la pasión, la violencia y una gran cantidad de trastornos emocionales, es sobre todo autobiográfica. La naturaleza visceral de estas acuarelas fue excesiva para la época, tanto que, en 1945, cuando celebró su primera exposición individual en la Galleria Faber, en Turín, Italia, esta se clausuró y se confiscaron las obras.

En 1948, se expuso la obra de Rama en la Bienal de Venecia por primera vez. Poco después se unió al MAC (Movimento d'arte concreta; «Movimiento por el Arte Concreto») y produjo una forma de abstracción más desapegada de la realidad. Después, la obra de Rama fue haciéndose cada vez más táctil y tridimensional. En la década de 1970, por ejemplo, usó unos enormes lienzos en los que colocó toda suerte de objetos, desde ruedas de bicicleta hasta tubos desgastados. Más adelante retomó el interés por una forma íntima de arte basada en sus propias preocupaciones y experiencias. A partir de la década de 1990, la obra de Rama llegó al público internacional, lo que le permitió gozar de un mayor reconocimiento. Falleció en Turín, la ciudad en la que había pasado la mayor parte de su vida.

Carol Rama
Appassionata, 1943
Acuarela sobre papel,
34,5 x 18 cm
Colección privada, Turín

Los dibujos de la serie «Appassionata» surgen a raíz de un impulso autobiográfico, puesto que representan los miedos y deseos de Rama y su fascinación por lo grotesco.

ACONTECIMIENTOS RELACIONADOS

1980: se exponen obras de Rama en la influyente exposición exclusivamente femenina «L'altra metà dell'avanguardia 1910-1940», celebrada en Milán y comisariada por la crítica de arte Lea Vergine. Esta inclusión condujo al redescubrimiento de la obra de Rama.

2003: Rama recibe el León de Oro como reconocimiento a toda su carrera en la 50.ª Bienal de Venecia.

JOAN MITCHELL

(1925–1992)

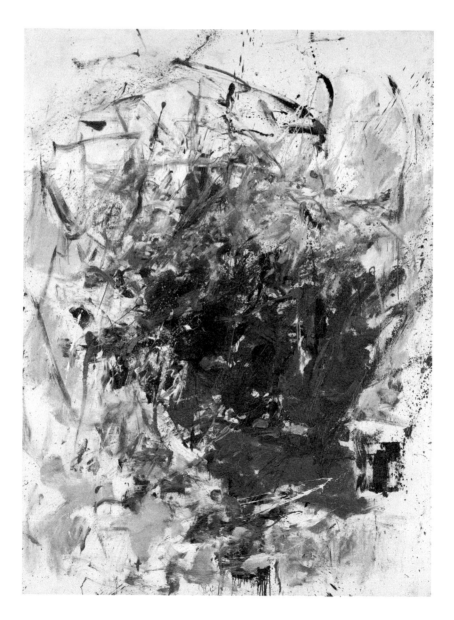

Segunda hija del acaudalado doctor James Herbert Mitchell y de la poetisa Marion Strobel, Joan Mitchell nació en 1925 en Chicago. Durante la escuela secundaria, Mitchell sobresalió en patinaje sobre hielo y obtuvo un cuarto lugar en la División Femenina Juvenil de los Campeonatos de Patinaje Artístico de Estados Unidos en 1942. Primero asistió al Smith College en Northampton, Massachussets, y luego estudió en la School of the Art Institute of Chicago. En 1947 se fue a Nueva York, donde vivió con Barney Rosset, con el que se casó en 1949. A partir de 1950 mantuvo una estrecha relación con la próspera escena vanguardista del centro de Nueva York y conoció a, entre otros, Franz Kline y Willem de Kooning. Se separó de Rosset en 1951 y participó en la exposición «The Ninth Street Show», organizada por el marchante Leo Castelli y los miembros del The Art Club.

Mitchell viajó en 1955 a París, donde conoció al pintor abstracto lírico Jean-Paul Riopelle, que sería su pareja durante los siguientes veinticinco años. Pese al amor mutuo que se profesaban y a que se influían artística e intelectualmente, tuvieron una relación agitada. Aunque Mitchell visitaba con frecuencia Nueva York y celebraba muchas exposiciones allí, a partir de 1959 solo pintó en Francia. En 1967, gracias a un dinero que heredó de su madre, Mitchell adquirió una finca en Vétheuil (al noroeste de París), donde vivió desde 1968 hasta su muerte, en 1992.

Mitchell, al igual que Helen Frankenthaler (*véanse* págs. 110 y 111), pertenece a la llamada «segunda generación» de los expresionistas abstractos. Su obra, gestual y muy abstracta al igual que la de su predecesor, Jackson Pollock, resulta cromáticamente emocionante. En lugar de buscar un marco conceptual para su pintura, se concentró en la composición y en la relación entre los diferentes elementos, sobre todo el color y la forma. Su estilo fue cambiando con el paso de los años y sus pinturas oscilan entre la sencillez y el caos.

Joan Mitchell
La chatière, 1960
Óleo sobre lienzo,
195 x 147,3 cm
Colección de
la Joan Mitchell
Foundation, Nueva York

La variedad de los tamaños y las trayectorias de las pinceladas sugieren un tira y afloja mantenido entre fuerzas de signo contrario.

ACONTECIMIENTOS RELACIONADOS

1957: Mitchell participa en la exposición colectiva «Artists of the New York School: Second Generation», la cual supone un hito entre la primera y la segunda generación de expresionistas abstractos.

1966: el destacado dramaturgo y poeta Frank O'Hara, íntimo amigo de Mitchell, fallece en un accidente. Como homenaje a O'Hara, Mitchell le dedica su pintura *Oda a la alegría* (1970-1971).

DESAFIAR LOS ESTEREOTIPOS
(nacidas entre 1926 y 1940)

-

Fue todo un choque verlas con sus enormes pinturas,
ahí de pie, con confianza, con los vaqueros salpicados
de pintura cuando todos sus contemporáneos
llevaban los *tweed* clásicos de los barrios residenciales,
aterrorizados por la «mística femenina». En 1957, las
artistas vanguardistas eran una lastimosa minoría sometida
a todo tipo de ridiculización social y crítica.

-

Barbara Rose,
1974

ALINA SZAPOCZNIKOW
(1926-1973)

Alina Szapocznikow nació en una familia judía polaca en Kalisz, Polonia, en 1926. Durante la adolescencia la encerraron en un campo de concentración. Tras la guerra y haber sobrevivido al Holocausto, estudió en la Akademie výtvarných umění v Praze, en Praga. Entre 1947 y 1951 vivió en París, donde estudió en la École des Beaux-Arts. Tras finalizar sus estudios, regresó a Polonia, donde no tardó en hacerse notar gracias a su obra escultórica expresionista. Pese a su creciente fama, dejó su país natal en 1963 y regresó a Francia, donde se instaló con el célebre artista gráfico Roman Cieślewicz.

A Szapocznikow se la suele considerar pionera en el uso de materiales no convencionales en sus obras escultóricas. Experimentó con materiales industriales contemporáneos, como la resina de poliéster y la espuma de poliuretano, así como con artículos cotidianos como recortes de periódicos y medias, que integró en sus *assemblages*. En cuanto a los temas, la obra de Szapocznikow se ocupa sobre todo del propio cuerpo de la artista y de la fragmentación de este como metáfora de la pérdida y la memoria. Con sus audaces y coloridos moldes de partes del cuerpo, la artista ocupó un territorio a caballo entre el surrealismo, el nuevo realismo y el *pop art*. Obras como *Labios iluminados* (1966; *derecha*) aluden con un tono lúdico a la idiosincrasia onírica del surrealismo a la vez que hacen un gesto de apropiación de un objeto cotidiano al estilo del *pop art*. *Labios iluminados*, que convierte el cuerpo femenino en un objeto práctico, es una obra a la vez lúdica y perturbadora, visceral y estrafalaria. Szapocznikow falleció prematuramente en 1973.

Alina Szapocznikow
Labios iluminados, 1966
Resina de poliéster
coloreada, cableado
eléctrico y metal,
48 x 16 x 13 cm
Galerie Loevenbruck,
París/Hauser & Wirth

Labios iluminados es una de las varias lámparas que realizó Szapocznikow con un brillante juego de labios rojos en la parte superior de un largo pie. En esta obra, se transforma una parte sensual del cuerpo femenino en un objeto de interiorismo. Con esta insinuante lámpara, la artista critica la aproximación que se dio en la década de 1960 entre el sexo y las mercancías de consumo.

ACONTECIMIENTOS RELACIONADOS

1962: Szapocznikow toma parte en la Bienal de Carrara, Italia.

2011-2012: la exposición itinerante «Alina Szapocznikow: Sculpture Undone 1955-1972», es organizada conjuntamente por el WIELS, Centre d'Art Contemporain de Bruselas y el Muzeum Sztuki Nowoczesnej w Warszawie de Varsovia.

HELEN FRANKENTHALER

(1928–2011)

Helen Frankenthaler nació en Nueva York en el seno de una familia acaudalada. Estudió en la prestigiosa Dalton School, donde fue alumna del artista mexicano Rufino Tamayo. Posteriormente, completó su formación en el Bennington College de Vermont, donde recibió clases del artista Paul Feely, y en julio de 1950 fue discípula de Hans Hoffmann, una de las principales figuras en la génesis del expresionismo abstracto. Aquel mismo año, Adolph Gottlieb seleccionó la obra de Frankenthaler para su inclusión en la exposición «Talent», celebrada en la neoyorquina Kootz Gallery. La participación en esta muestra marcó el inicio de su ascenso en el mundo artístico de Nueva York.

A partir de ese momento, Frankenthaler pasó a tener la consideración de miembro de la segunda generación del expresionismo abstracto junto a otras artistas como Elaine de Kooning, Grace Hartigan y Joan Mitchell. En 1958 se casó con el artista Robert Motherwell, junto con el que hizo multitud de viajes hasta que se divorciaron, trece años después. En 1959, Frankenthaler participó en la primera edición de la Bienal de París, en la que se le otorgó el máximo galardón.

Frankenthaler dijo lo siguiente en cierta ocasión: «La belleza no tiene que implicar ninguna preciosidad [...]. La belleza es cuando funciona, me conmueve y resulta innegable». La búsqueda de la belleza ha sido una parte fundamental de la obra de Frankenthaler desde los comienzos. Tal vez donde mejor se perciba esto sea en su innovadora pintura *Montañas y mar* (1952; *izquierda*), donde la naturaleza emana de una serie de campos de color abstractos y flotantes. Esta obra, impregnada de lirismo, debe su fama a la sutil pero revolucionaria técnica conocida como *stain painting* («pintura de manchas»). Esta técnica ejerció una enorme influencia en el desarrollo de la escuela pictórica del Colour Field, y los artistas Morris Louis y Kenneth Noland la incorporaron de buena gana en su obra. Como experimentadora incansable que fue, Frankenthaler exploró con muchas técnicas y materiales a lo largo de su carrera. Destaca su papel pionero en la recuperación por el interés en los grabados.

Helen Frankenthaler
Montañas y mar, 1952
Óleo y carboncillo sobre lienzo, 219,4 x 297,8 cm
Helen Frankenthaler Foundation, Nueva York; en préstamo extendido a la National Gallery of Art, Washington D. C.

La artista creó esta obra derramando la pintura diluida directamente sobre una pieza de lienzo sin imprimación y extendida en el suelo de su estudio. Esta técnica recibe el nombre de *stain painting*.

ACONTECIMIENTOS RELACIONADOS

1951: Frankenthaler participa en la exposición «Ninth Street Show», organizada por artistas y con el apoyo económico del marchante de arte Leo Castelli. La muestra contó con varias expresionistas abstractas, entre ellas Joan Mitchell, Lee Krasner y Elaine de Kooning.

1985: Frankenthaler diseña el vestuario y la escenografía de la producción del Royal Ballet titulada *Number Three* y representada en la Royal Opera House de Londres.

YAYOI KUSAMA
(n. 1929)

Yayoi Kusama ha alcanzado la fama gracias a sus patrones de lunares. Su multifacético arte abarca desde el dibujo, la pintura y la escultura, hasta el cine, la *performance* y las instalaciones de grandes dimensiones. Kusama nació en Matsumoto, Japón, en 1929. A los diez años ya dibujaba y pintaba. Como la artista recordaría más adelante:

> Lo único que hacía a diario era dibujar. Las imágenes me venían una tras otra a tal velocidad que me costaba captarlas todas. Y es algo que, después de más de sesenta años de dibujo y pintura, no ha cambiado. Mi objetivo principal siempre ha sido el de registrar las imágenes antes de que se desvanezcan.

Kusama se matriculó en 1948 en la Escuela Municipal de Artes y Oficios de Kioto. Sin embargo, no tardó en sentirse frustrada por el estilo japonés que se estudiaba y se pasó a la vanguardia estadounidense y europea. En 1955 le escribió a Georgia O'Keeffe en calidad de artista de mayor edad para pedirle consejo vital. Al año siguiente obtuvo el visado estadounidense y al llegar al país vivió primero en Seattle, en 1957, y después, en 1958, en Nueva York. Comenzó a experimentar con composiciones que lo envuelven todo, lo que dio lugar a sus ahora famosas pinturas de la serie «Red infinita». Las superficies de estas obras están cubiertas de hipnotizantes patrones de puntos y redes.

Kusama introdujo el uso de espejos en 1965, a los cuales les siguieron las luces eléctricas en 1966 en las instalaciones de «Habitación reflejada

Yayoi Kusama
Habitación reflejada
al infinito: repleta del
brillo de la vida, 2011
Madera, espejo,
plástico, acrílico,
luces LED y aluminio,
300 x 617,5 x 645,5 cm
Victoria Miro Gallery,
Londres, y Ota Fine Arts,
Tokio/Singapur/Shanghái

Esta obra, con sus
espejos y luces punteadas,
ejemplifica el universo
autoconstruido de Kusama.

al infinito». *Campo de falos,* la primera instalación de esta serie, se presentó en la neoyorquina Castellane Gallery en 1965.

Siguiendo con su característico motivo de los puntos, a finales de la década de 1960 Kusama realizó numerosas *performances* en las que cubrió a modelos desnudos con lunares, proceso al que se refirió como «autoobligación». Entre estas piezas hubo una *performance* en el Black Gate Theater de Nueva York en 1967. En 1973, la artista regresó a Japón, donde ha residido desde entonces. Por medio de su obra, Kusama busca superar el trauma psicológico causado por las alucinaciones de puntos, flores y redes infinitos que ha experimentado desde la infancia.

ACONTECIMIENTOS RELACIONADOS

1969: Kusama inaugura la firma de moda Kusama Fashion Co. Ltd. Abre una tienda en la Sixth Avenue de Nueva York en la que vende ropa y tejidos.

2004: la artista transforma el Museo de Arte Mori, en Tokio, con las instalaciones de *Obsesión por los lunares* en la exposición «KUSAMATRIX».

NIKI DE SAINT PHALLE
(1930-2002)

Niki de Saint Phalle
*Disparo a la Embajada
de Estados Unidos*, 1961
Pintura, yeso, madera,
bolsas de plástico, zapatos,
cordel, asiento de metal,
hacha, lata de metal,
pistola de juguete, malla
de alambre, perdigones
y otros objetos de madera,
244,8 x 65,7 x 21,9 cm
Museum of Modern Art,
Nueva York

**Como si fueran chorros
de sangre, la pintura de
colores sale de los disparos
del rifle.**

De niña no pude identificarme con mi madre ni con mi abuela. Me parecían personas muy infelices. Nuestro hogar estaba muy constreñido. Una habitación estrecha que daba poca libertad y vida privada. No quería convertirme en lo mismo que ellas, en guardianas del hogar; quería apoderarme del mundo exterior. Aprendí a una edad muy temprana que los HOMBRES TENÍAN EL PODER, Y ESO ES LO QUE QUERÍA.

Así hablaba Niki de Saint Phalle, una artista autodidacta que se rebeló contra las estructuras patriarcales imperantes. Nacida en el seno de una familia aristocrática francesa, se crió entre Francia y Estados Unidos, donde recibió una estricta educación religiosa. Pese a rechazar los roles tradicionales femeninos, la artista se casó a los dieciocho años y poco después se convirtió en madre. En 1953 padeció una crisis nerviosa y durante la hospitalización comenzó a pintar.

Saint Phalle coreografió su primer *happening* el 12 de febrero de 1961. Invitó a un grupo de amigos a que la acompañaran al patio trasero de su taller parisino, donde había instalado una serie de relieves de yeso blanco. Detrás de las superficies blancas había ocultas bolsas de pintura de colores, que Saint Phalle y sus invitados explotaron con un rifle. Aquello supuso el comienzo de los llamados «Tirs» («Disparos») (1961-1964). Imbuidos de parodia pero también intrínsecamente violentos, los «Disparos» de Saint Phalle pusieron al desnudo el impulso destructivo de la artista y le hicieron adscribirse al nuevo realismo, movimiento del que fue la única integrante femenina. Con la serie «Nanas» (1965-1974), Saint Phalle exploró un mundo femenino compuesto de figuras femeninas arquetípicas. Estas representaciones tridimensionales de voluptuosas mujeres pintadas de colores marcan la pauta para una nueva era matriarcal.

ACONTECIMIENTOS RELACIONADOS

1966: Saint Phalle elabora una monumental *Nana* (en colaboración con Jean Tinguely y Per Olof Ultvedt) para la exposición «Hon – en katedral», celebrada en el Moderna Museet, Estocolmo. La obra se coloca en la sala principal del museo y se invita a los visitantes a entrar a través de la vagina de la figura, la cual conduce a varias instalaciones, entre ellas una cafetería, un acuario y un cine.

1978: la artista comienza a trabajar en su monumental *Jardín del tarot*, en la Toscana, Italia. Los diseños de esta obra están basados en las cartas del tarot.

MAGDALENA ABAKANOWICZ
(1930-2017)

Magdalena Abakanowicz nació en Falenty, cerca de Varsovia, Polonia. De niña, hacía esculturas con barro, piedras y trozos de porcelana. Con el inicio de la Segunda Guerra Mundial, la familia de Abakanowicz abandonó su finca y se instaló en Varsovia, donde la artista regresaría en 1950 para matricularse en la Akademia Sztuk Pięknych w Warszawie. Por aquel entonces, el realismo socialista era el estilo oficial del Estado, y todos los artistas, incluida Abakanowicz, se vieron obligados a formarse en él. A pesar de las restricciones impuestas por el realismo socialista, la artista desarrolló un vocabulario independiente centrado en los tejidos.

En 1962 participó en la Bienal Internacional de la Tapicería de Lausana con su obra *Composición de formas blancas*, elaborada con gruesas cuerdas de algodón tejidas e hiladas a mano. Esta obra marcó el inicio del interés de Abakanowicz por el tejido, interés que culminó a finales de la década de 1960 con una serie de instalaciones basadas en elaboradas estructuras tejidas. Estas obras, conocidas como «Abakans» (término acuñado por la propia artista a partir de su apellido), quedaban suspendidas del techo e invitaban a los espectadores a entrar en sus espacios interiores. Elaboradas con una gran variedad de materiales, desde crin hasta cuerda, los «Abakans» hicieron que el público pasara de la observación distante al compromiso táctil. A pesar de la naturaleza prohibitiva del comunismo y su renuencia a permitir que sus ciudadanos viajasen con libertad, Abakanowicz pudo exponer fuera de Polonia. En 1965, por ejemplo, sus tapices le valieron la medalla de oro en la Bienal de São Paulo, Brasil.

Magdalena Abakanowicz
Sin identificar, 2001-2002, de la serie «Multitud», compuesta de 112 figuras
Hierro fundido,
210 x 70 x 95 cm
(cada figura)
Cytadela Park, Poznań

Esta escultura pública de gran formato está instalada de forma permanente en una colina a las afueras del centro de la ciudad de Poznań. Esta área solía albergar un fuerte prusiano del siglo XIX que fue destruido durante la Segunda Guerra Mundial. Abakanowicz se refirió a sus proyectos públicos, como este, como «experiencias espaciales». *Sin identificar*, una de sus mayores instalaciones al aire libre, nos habla sobre la condición humana. Estos cuerpos sin cabeza que caminan por el parque tranquilo expresan congoja y la sensación de estar incompletos.

A partir de mediados de la década de 1970, Abakanowicz se alejó de los «Abakans» y comenzó a experimentar con nuevos materiales, como el bronce, la piedra y el hormigón. En esta etapa, el cuerpo y la figura humana prevalecen en su obra, como en *Sin identificar* (2001-2002; *superior*), donde 112 figuras de hierro sin cabeza avanzan sin temor. Abakanowicz falleció en Varsovia.

OTRAS OBRAS DESTACADAS

Abakan amarillo, 1967-1968, Museum of Modern Art, Nueva York, Estados Unidos

Embriología, 1978-1980, Tate, Londres, Reino Unido

Figura de pie, 1981, Denver Museum of Art, Denver, Estados Unidos

Jaula, 1981, Museum of Contemporary Art, Chicago, Estados Unidos

ACONTECIMIENTOS RELACIONADOS

1960: se cancela la primera exposición de Abakanowicz en Varsovia por considerarse que su obra está demasiado alejada del naturalismo idealizado del realismo socialista.

1969: la artista crea una instalación de «Abakans» en las playas arenosas de las costas del Báltico para el filme *Abakany*, de su amigo el director de cine polaco Jaroslaw Brzozowski.

1974: el londinense Royal College of Art le concede a Abakanowicz el título de doctora *honoris causa*.

YOKO ONO
(n. 1933)

Yoko Ono es una artista relacionada con el desarrollo del movimiento Fluxus y el surgimiento del arte conceptual. Sus contribuciones artísticas incluyen pinturas, esculturas, instalaciones a gran escala, *performances*, filmes y música experimental. La práctica de Ono también se caracteriza por una fuerte inclinación por el activismo social y político. Junto con su difunto esposo, John Lennon, Ono se embarcó en una serie de proyectos destinados a sensibilizar al público. De entre estos, destaca la semana que pasó la pareja en su *suite* de luna de miel para protestar contra la guerra de Vietnam. Ono sigue promoviendo el antibelicismo y la paz mundial por medio de la campaña WAR IS OVER!

En la *performance* titulada *Pieza de corte* (1964; *derecha*), Ono invitaba al público a subir al escenario y cortarle la ropa. Cuando esta caía, se revelaba la vulnerabilidad de Ono. En una declaración con relación a esta obra, Ono dijo lo siguiente: «La gente seguía cortando partes que no les gustaban de mí, y al final solo quedaba la piedra que había en mí, pero, aun así, no estaban satisfechos y querían saber cómo era la piedra». La piedra es una metáfora del núcleo de Ono, es decir, de su cuerpo.

Al convertir la ropa, que desempeña el papel tradicional de esconder y proteger el cuerpo, en el objeto del asedio, Ono le pide al público que asuma un papel potencialmente transgresor. Este ya no se limita a observar el arte de forma pasiva, sino que se le encomienda la tarea de crear arte. Se le invita a subir al escenario con la artista y se le dice que actúe con ella. Al hacerlo, se convierte en cómplice de este acto de desvelamiento, el cual puede referirse a la tradición artística de poner a la vista del público a sujetos femeninos y sus cuerpos desnudos. Esta actitud puede percibirse con claridad en obras anteriores, como *Venus dormida* (h. 1510), de Giorgione, y *Olimpia* (1863), de Édouard Manet. La *performance* de Ono ha de interpretarse como un contrapunto a estas representaciones históricas de la feminidad. Aunque para Ono el arte ocupa un reino femenino, la artista no solo se preocupa del género: su incansable activismo social y político sigue ocupando un lugar fundamental en su obra. Ono vive y trabaja en Nueva York.

Yoko Ono
Pieza de corte, 1964
Performance, Yamaichi Concert Hall, Kioto, Japón
Cortesía de la Galerie Lelong & Co., Nueva York

Pieza de corte se interpretó por primera vez en el Yamaichi Concert Hall de Kioto en 1964 y, después, en Tokio, Nueva York y Londres. Como señaló Ono, las reacciones del público variaron según el lugar y el país en el que se representó la obra.

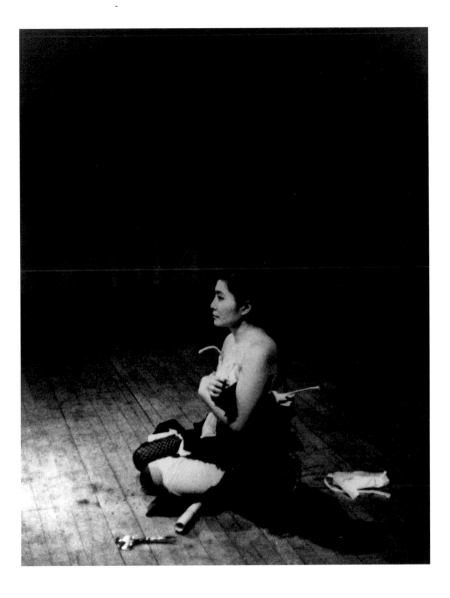

ACONTECIMIENTOS RELACIONADOS

1955: Ono deja el Sarah Lawrence College, Bronxville, y se va a la
ciudad de Nueva York, donde conoce a, entre otros, John Cage,
George Brecht, George Maciunas y La Monte Young, todos ellos
relacionados en la actualidad con el Fluxus y sus orígenes.

2002: Ono presenta el Peace Prize, el cual concede a artistas
que viven en zonas de conflicto.

SHEILA HICKS
(n. 1934)

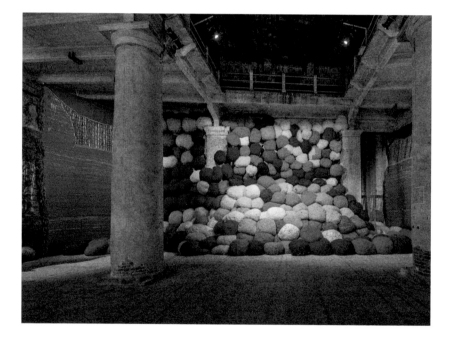

Sheila Hicks lleva explorando durante más de seis décadas el potencial artístico de la fibra, material que descubrió mientras estudiaba en la Yale University. Allí fue discípula de importantes artistas modernos, entre ellos el pintor Josef Albers, cuyo sentido del color influyó mucho en la obra de Hicks. Del mismo modo, el arquitecto Louis Kahn ayudó a Hicks a comprender las formas arquitectónicas y el espacio. Tras licenciarse en bellas artes por Yale, viajó por Sudamérica gracias a una beca Fulbright. Sería el primero de los muchos viajes, entre ellos uno de cinco años por México, que le permitieron conocer el arte textil precolombino y a tejedoras indígenas, y estudiar tapices y técnicas históricos. Desde entonces, Hicks ha consagrado su obra al estudio de las fibras y los tejidos. Como ella misma explica:

Me absorbió la historia de lo que son los tapices, lo que no son, lo que es la nueva tapicería, lo que es el tapiz que sale de la pared y salta al espacio para volverse tridimensional. Y así me hice pionera en el movimiento de la nueva tapicería.

La obra de Hicks, que consiste sobre todo en tapices y esculturas a pequeña y gran escala hechas de fibras, figuró en exposiciones de arte textil de gran importancia, como «Wall Hangings», celebrada en 1969 en el Museum of Modern Art de Nueva York. El objetivo de Hicks, sin embargo, no es el de ser clasificada como una artista de tapices, sino más bien levantar puentes entre varias disciplinas, incluidos el arte, la arquitectura, el diseño y las llamadas artes y artesanías decorativas. En este sentido, Hicks ha creado obras públicas que hacen las veces de sitios arquitectónicos, así como pequeñas esculturas concebidas a una escala mucho más íntima, como los *Mínimos*, que son pequeñas obras tejidas. *Escalada más allá de las tierras cromáticas* (2017; *izquierda*) figuró en el Pabellón de los Colores de la 57.ª Bienal de Venecia en 2017. Hicks explicó que el punto de partida de esta instalación fue una grieta que había en la pared izquierda del lugar elegido. La artista tenía el objetivo de que el arte se encontrara e integrara con la estructura arquitectónica preexistente, el Arsenal, una de las sedes establecidas de la Bienal de Venecia.

Sheila Hicks
Escalada más allá de las tierras cromáticas,
2016-2017
Técnica mixta, fibras naturales y sintéticas, tela, pizarra, bambú y tejido Sunbrella,
600 x 1600 x 400 cm
Vista de la instalación, Arsenal, 57.ª Bienal de Venecia, Venecia, 2017

Hicks crea una poderosa experiencia visual y táctil por medio de la gran cantidad de fardos de fibra apilados contra la pared del Arsenal, uno de los espacios expositivos de la Bienal de Venecia. La intensidad de los fardos de fibra de color llama la atención del espectador hacia esta imponente estructura. Es una obra que cuestiona la idea de delicadeza e intimidad que suele asociarse con los tapices.

ACONTECIMIENTOS RELACIONADOS

1969: Air France le encarga a Hicks el desarrollo de una serie de diecinueve paneles textiles para la zona *business* de su primera flota de aviones *jumbo*.

2018: el parisino Centre Georges Pompidou presenta «Lignes de Vie», una retrospectiva a gran escala que aborda los sesenta años de la carrera de Hicks.

EVA HESSE
(1936–1970)

Eva Hesse nació en Hamburgo, Alemania. Hesse y su familia lograron escapar a la persecución de los nazis y se marcharon a Estados Unidos en 1939. Allí se asentaron en la comunidad germano-judía de Washington Heights. Durante un breve período entre 1952 y 1953, Hesse estudió en el neoyorquino Pratt Institute of Design, donde se matriculó en un curso de diseño publicitario. Prosiguió con su formación artística en la Art Students League y, además, consiguió un trabajo en la revista *Seventeen*. De 1954 a 1957, Hesse estudió en la Cooper Union Art School, también en Nueva York, donde le concedieron un certificado en diseño. Después se matriculó en la Yale School of Art and Architecture, donde fue alumna de, entre otros, Josef Albers. Tras licenciarse por Yale, Hesse regresó a Nueva York, donde conoció a su futuro esposo, el escultor Tom Doyle, con el que se casó en 1961.

Hesse celebró su primera exposición individual en la neoyorquina Allan Stone Gallery. Por aquel entonces conoció a la crítica Lucy Lippard y a, entre otros, los también artistas Sol LeWitt, Robert Ryman, Robert Morris y Robert Smithson. El industrial Friedrich Amhard y su esposa, Isabel, invitaron en 1964 a Hesse y a Doyle a trabajar durante un tiempo en Kettwig, cerca de Essen, en la República Federal de Alemania. La pareja prolongó su estancia y se quedó quince en lugar de seis meses.

En Kettwig, Hesse comenzó a trabajar en sus esculturas en relieve pintadas y elaboradas con materiales de desecho procedentes de la fábrica textil en desuso donde estaba su estudio. Entre estos materiales había cables y cableado eléctrico que Hesse reutilizó para sus relieves de colores brillantes y texturas abstractas, como el de *Patas de una bola andante* (1965; *derecha*). Hesse expuso los dibujos y los relieves que creó durante la temporada en Alemania en la exposición individual «Eva Hesse: Materialbilder und Zeichnungen», celebrada en la Kunsthalle Düsseldorf en 1965.

Hesse y Doyle regresaron en 1966 a Nueva York, pero se separaron al poco. Aquel mismo año, Hesse finalizó una de sus obras más importantes,

Eva Hesse
Patas de una bola andante,
1965
Barniz, temple, esmalte, cordón, metal, cinta de carrocero, compuesto de modelado desconocido y tablero de partículas y madera, 45,1 x 67 x 14 cm
Leeum, Samsung Museum of Art, Seúl

Los relieves, como este, suelen corresponderse con dibujos inspirados en la maquinaria que encontró Hesse en su espacio de trabajo en Kettwig.

Cuelgue (1966; *derecha*), a la cual la propia artista se refirió con
estas palabras:

> Fue la primera vez que me llegó la idea de lo absurdo de los sentimientos
> extremos […]. El marco está compuesto por completo de cordón
> y cuerda […]. Es extremo, y es por eso por lo que me gusta y no me
> gusta. Es tan absurdo. Esa pequeña pieza de acero saliendo de aquella
> estructura […]. Es la estructura más ridícula que jamás haya hecho,
> de ahí que sea tan buena.

Cuelgue se compone de un marco montado en la pared con un cable
de acero que va de la esquina superior izquierda a la inferior derecha.
Al salir del marco vacío, el cable proyecta una sombra sobre la pared.
Con esta obra, Hesse recorrió una fina línea entre la bidimensionalidad de
la pintura y la tridimensionalidad de la escultura. *Cuelgue* expresa el interés
que sentía Hesse por el minimalismo y la querencia de este por la serialidad,
la repetición y las cuadrículas, elementos que la artista incorporó a su
práctica. Con todo, lo más definitorio de la obra de Hesse es el uso
de materiales no convencionales, como el látex, la cinta de carrocero,
la fibra de vidrio, el caucho, los tejidos y el alambre.

A finales de la década de 1960, la obra de Hesse se incluyó en varias
exposiciones y la Fischbach Gallery, de Nueva York, pasó a representarla.
En 1967, Dorothy Beskind filmó a la artista trabajando en su estudio, y al
año siguiente Hesse comenzó a ejercer la docencia en la School of Visual
Arts de Nueva York. Robert Morris invitó a Hesse a participar en la hoy
legendaria exposición «9 at Castelli» (1968), organizada para explorar
lo que Morris llamaba la «antiforma». Hesse falleció a causa de un tumor
cerebral en Nueva York en 1970. Ese mismo año se publicaron en *Artforum*
las tres sesiones de la entrevista que le hizo la crítica de arte Cindy Nemser.

Eva Hesse
Cuelgue, 1966
Acrílico, tela, madera,
cordón y acero,
182,9 x 213,4 x 198,1 cm
Art Institute of Chicago,
Chicago

**Esta obra puede
interpretarse más como
un objeto que se proyecta
en el espacio que como
una pintura convencional
enmarcada y colgada
de la pared.**

ACONTECIMIENTOS RELACIONADOS

1967: Hesse participa en la exposición «Working Drawings and Other
Visible Things on Paper Not Necessarily Meant to Be Viewed as
Art», organizada por el también artista Mel Bochner en la School
of Visual Arts de Nueva York, Estados Unidos.

1969: la obra de Hesse se incluye en la influyente exposición
«When Attitudes Become Form», celebrada en el Kunsthalle Bern,
Suiza, y organizada por el crítico y comisario Harald Szeemann.

JOAN JONAS
(n. 1936)

Para mí no había gran diferencia entre un poema, una escultura, un filme y un baile. Un gesto tiene para mí el mismo peso que un dibujo: dibujar, borrar, dibujar, borrar: recuerdos borrados. Mientras estudiaba historia del arte, observé con atención [...] cómo se crean las ilusiones dentro de los espacios enmarcados [...]. Cuando me pasé de la escultura a la *performance*, iba a los espacios y los observaba. Me imaginaba cómo [...] percibiría [el público] las ambigüedades e ilusiones del espacio. Me podía llegar una idea para una pieza con solo mirar hasta que se me nublaba la visión. También empezaba con un accesorio, como un espejo, un cono, un televisor, una historia...

En sus ya legendarias *performances*, Joan Jonas transmite toda una serie de experiencias visuales y sensoriales mediante la combinación de diferentes técnicas. Tras estudiar primero en el Mount Holyoke College, en South Hadley, Massachusetts, y después en la School of the Museum of Fine Arts, Boston, se licenció en la Columbia University, Nueva York, en 1965.

Los espejos son un símbolo importante en la obra de Jonas, que suele emplearlos en sus *performances*. En, por ejemplo, *Pieza de espejo I* (1969; derecha), una de sus primeras *performances*, Jonas reunió a quince mujeres, cada una de las cuales llevaba un espejo de cuerpo entero. A las mujeres se les indicó una rutina y se les hizo pasar a un área definida desde la que el público se reflejaba en los espejos. De forma aleatoria, aparecían dos hombres de traje que pasaban entre el grupo coreografiado de mujeres.

Joan Jonas
Pieza de espejo I,
performance en
el Bard College, 1969
Fotografía de Joan Jonas

Las quince protagonistas femeninas de *Pieza de espejo I* le devolvían la mirada al público con los espejos. Este gesto supuso una ruptura con relación al patrón de observación tradicional, según el cual la obra de arte recibe la mirada del público.

El principal objetivo de la artista con esta obra fue el de alterar el espacio mediante su ampliación con superficies reflejadas a la vez que le pedía al público y a los intérpretes que participaran en la creación artística. Jonas volvió al espejo como accesorio y significante en *Pieza de espejo II* (1970) y en *Revisión con espejo* (1970).

En la década de 1970, la artista exploró el tema de la mujer y los estereotipos asociados con ella; como parte de esta investigación, Jonas se hizo pasar por una serie de personajes femeninos que iban desde la «bruja buena» hasta la «bruja mala». Más adelante, explicó que el movimiento feminista había ejercido una gran influencia en ella y que le había llevado a cuestionarse los roles de género.

ACONTECIMIENTOS RELACIONADOS

1972: Jonas participa en la «documenta 5», en Kassel, Alemania.

1975: la artista figura en el filme del fotógrafo Robert Frank titulado *Keep Busy*.

2014-2015: Jonas participa en la serie de exposiciones «Safety Curtain», patrocinada por una asociación de arte privada, «museum in progress», para la Ópera Estatal de Viena. La artista diseña una imagen a gran escala que se emplea como telón de seguridad en el Teatro de la Ópera.

2015: Jonas representa a Estados Unidos en la Bienal de Venecia.

JUDY CHICAGO

(n. 1939)

Judy Chicago
La cena, 1974-1979
Cerámica, porcelana y
textiles, 1463 x 1463 cm
Brooklyn Museum,
Nueva York

La mesa triangular descansa
sobre lo que Chicago llama
«Heritage Floor» («Suelo
del legado»), que consiste
en 2304 azulejos dorados
y esmaltados a mano y
con los nombres de 999
importantes mujeres.
Cada juego de mesa cuenta
con formas de vulvas
y vaginas pintadas
en los platos, formas
que encarnan el principal
objetivo de la obra:
concienciar sobre la causa
feminista y sus principales
protagonistas. En la
actualidad se encuentra
en exposición permanente.

Judy Chicago es una de las principales figuras del movimiento artístico
feminista de Estados Unidos. Nacida con el nombre de Judy Cohen
y criada en Chicago, adoptó el nombre de esta ciudad como seudónimo
artístico. La transición simbólica de su apellido paterno al seudónimo se
vio marcada por una *performance* en la que Chicago, vestida de boxeadora,
se preparó para enfrentarse a la sociedad androcéntrica y defender
su identidad, aludiendo a la pérdida que experimentan muchas mujeres
al casarse. El fotógrafo Jerry McMillian grabó la actuación, que se publicó
en el número de diciembre de 1970 de la revista *Artforum*.

En su época como estudiante de pintura y escultura en la University
of California, Los Ángeles, Chicago experimentó la hostilidad de sus
compañeros varones. Como resultado, buscó refugio en la pintura
minimalista antes de adoptar un lenguaje de protesta de un feminismo más
explícito. En 1970, junto con la también artista Miriam Schapiro, estableció
en la California State University, Fresno, el primer programa de arte
feminista de Estados Unidos.

En 1974, Chicago comenzó a trabajar en la influyente instalación
La cena (*izquierda*). Hoy en día considerada una pieza clave del arte
feminista, *La cena* consiste en tres largas mesas que conforman un
triángulo y que cuentan con treinta y nueve servicios, cada uno en honor
a una importante figura femenina. Entre estas se encuentran las escritoras
Mary Wollstonecraft, Emily Dickinson y Virginia Woolf, diosas primigenias,
la artista guerrera Boadicea, la emperatriz bizantina Teodora y la pintora
Georgia O'Keeffe.

Cuando se expuso por primera vez *La cena*, cosa que sucedió en 1979
en el San Francisco Museum of Modern Art, hubo colas con miles de mujeres
para ver la exposición. Sin embargo, el mundo del arte siguió mostrándose
hostil, y los demás museos que se proponían mostrar la obra cancelaron
sus espacios, con lo que la gira de exposiciones se vino abajo. La obra acabó
guardada hasta que la adquirió el neoyorquino Brooklyn Museum. A lo largo
de los años, Chicago ha estrechado los lazos entre su práctica artística
y el activismo social. Chicago vive y trabaja en Belén, Nuevo México.

ACONTECIMIENTOS RELACIONADOS

1966: Chicago participa en la exposición «Primary Structures»,
celebrada en el Jewish Museum de Nueva York. Esta exposición,
en la que participaron treinta y nueve hombres y solo tres
mujeres, desempeñó un papel crucial en la sensibilización sobre
el naciente movimiento minimalista.

1975: se publica la autobiografía de Chicago: *Through the Flower:
My Struggle as a Woman Artist*.

CAROLEE SCHNEEMANN
(n. 1939)

Carolee Schneemann nació en Fox Chase, Pennsylvania. Tras estudiar en el Bard College, Nueva York, y en la University of Illinois, se fue a vivir a Nueva York en 1960. Las cuestiones feministas y la conciencia de género fueron fundamentales en su obra desde el comienzo. Aunque Schneemann se formó como pintora, adoptó el cine y la *performance* como formas de concienciar sobre las ideologías feministas.

Schneemann se valió de su propio cuerpo para expresar el poder erótico y político. En 1964 se representó su irreverente *performance* titulada *La alegría de la carne* en la Judson Memorial Church, Nueva York, en la que los intérpretes causaron estragos con carne cruda y pintura fresca al sonido de música pop. Al año siguiente, Schneemann exploró en el filme *Fuses* («Fusibles»; 1965) la intimidad sexual a la vez que cuestionaba las tradiciones visuales. Proyectado en el Festival de Cine de Cannes de 1968, *Fuses* fue recibido con escepticismo por un grupo de espectadores masculinos que, como protesta, rasgaron sus asientos con cuchillas y lanzaron el acolchado a la sala. Posteriormente, el filme fue censurado y prohibido en varios lugares. *Fuses* y *La alegría de la carne* siguen siendo los ejemplos más destacables del deseo de Schneemann de abordar las cuestiones de género y la sexualidad.

En 1975, Schneemann intentó de nuevo subvertir las convenciones con su *Pergamino interno* (*derecha*). En esta *performance*, escenificada en East Hampton, Nueva York, la artista leyó un pergamino que se iba sacando de la vagina. Al tratar su órgano reproductivo como una fuente

Carolee Schneemann
Pergamino interno, 1975
Collage fotográfico con texto: impresión fotográfica con zumo de remolacha, orina y café, 182,9 x 121,9 cm

Pergamino interno se representó dos veces. En ambas, la lectura del pergamino se vio acompañada de un ritual.

de conocimiento, Schneemann estaba denunciando la lamentable
tendencia masculina que experimentan las mujeres creativas.

Schneemann lleva realizando desde la década de 1970 obras que
abordan no solo la desigualdad de género, sino también la guerra y el
recuerdo. Además de realizar *performances*, Schneemann ha dado clase
en muchas instituciones dedicadas al arte, entre ellas el California Institute
of the Arts y la Rutgers University, Nueva Jersey. Schneemann vive
y trabaja en Springtown, New York.

ACONTECIMIENTOS RELACIONADOS

1962: Schneemann trabaja durante los siguientes tres años con
el colectivo Judson Dance Theater, una plataforma de Greenwich
Village, Nueva York, dedicada a la *performance*, la danza
y la producción teatral

1976: Schneemann publica el libro *Cézanne, She Was a Great
Painter.*

2017: la artista recibe el León de Oro de la Bienal de Venecia
como reconocimiento a toda su carrera.

PERSPECTIVAS CONTEMPORÁNEAS
(nacidas entre 1942 y 1985)

-

Soy feminista, fui feminista y seguiré siendo feminista,
y [...] considero que incluso en obras que no están
comprometidas de forma explícita con cuestiones
de género político, la obra se produce desde
el punto de vista de una feminista.

-

Martha Rosler, 2014

ANNA MARIA MAIOLINO
(n. 1942)

Anna Maria Maiolino nació en Italia. En 1954 se mudó a Venezuela
con su familia y en 1960 se marchó a Brasil para matricularse en el recién
creado departamento de grabado de la Escola Nacional de Belas Artes
de Río de Janeiro. Allí se interesó por la xilografía y comenzó a abordar
muchos de los temas recurrentes en su arte. La situación política de
Latinoamérica se volvió cada vez más tensa, y en Brasil se produjo
en 1964 un golpe militar que condujo a la drástica supresión de las
instituciones democráticas de manos de una dictadura. Como protesta,
y junto con su futuro esposo, Rubens Gerchman, y sus compañeros
de estudios Antônio Dias y Carlos Vergara, la artista desarrolló la Nova
Figuração (Nueva Figuración), estilo que dio lugar a obras figurativas
de carga política que recuerdan al *pop art*. La obra de la artista destaca por la
forma en la que aborda las especificidades de la situación política brasileña
a la vez que toca otros temas más generales, como el desplazamiento
cultural y geográfico.

Anna Maria Maiolino
ANNA, 1967
Xilografía, 47,6 x 66,4 cm
Hauser & Wirth

ANNA es un autorretrato
en el que el nombre
de la artista sustituye
a su imagen. Haciendo
las veces de palíndromo,
ANNA aborda a la vez
la alegría del nacimiento
y el pesar de la muerte.
Las dos figuras situadas
sobre el sepulcro pueden
representar a los padres
de Maiolino.

Maiolino viajó en 1968 junto con su esposo a Nueva York, ciudad en la que vivió tres años. Durante aquella época realizó una serie de dibujos a pluma titulada «Entre pausas» y dos aguafuertes, *Punto de escape* y *Ángel de escape*, en 1971. De vuelta a Río de Janeiro, a mediados de la década de 1970, Maiolino centró su atención en el cine y la *performance*. El elemento central de *In-Out (antropofagia)* (1973) son las bocas de un hombre y una mujer, las cuales ocupan toda la pantalla. La cámara alterna entre las dos bocas, que primero se tapan con cinta adhesiva y luego se destapan, con lo que se enfatiza la restricción de libertad de expresión por parte de la censura. Si bien la situación política siguió teniendo una gran importancia en la obra de Maiolino, el cuerpo y la materia corporal también asumieron un importante papel.

Desde la década de 1970, su producción ha explorado diferentes técnicas, entre ellas el dibujo y la manipulación del papel, el cual cose, corta y desgarra para crear obras que llama «objetos de dibujo». Su obra incluye fotografía, cine, instalaciones y esculturas moldeadas. Maiolino lleva experimentando desde 1989 con las «posibilidades multiformes» de las propiedades materiales y físicas de la arcilla, como indicó cuando comenzó a explorar este material. Maiolino vive y trabaja en São Paulo, Brasil.

Anna Maria Maiolino
Entrevidas, de la serie «Fotopoemacción», 1981
Copia en gelatina de plata, 144 x 92 cm (cada una)
Hauser & Wirth

Entrevidas **reflexiona sobre la tensión y el miedo que se experimentan durante las dictaduras. Elaborada en torno a una serie de analogías, en las que los huevos son los sujetos reprimidos y los pies son los opresores dictadores,** *Entrevidas* **pone de relieve la vulnerabilidad de los huevos cuando los pies pasan sobre ellos.**

ACONTECIMIENTO RELACIONADO

1967: Maiolino participa en la influyente exposición «Nova Objetividade Brasileira», celebrada en el Museu de Arte Moderna, Río de Janeiro, Brasil.

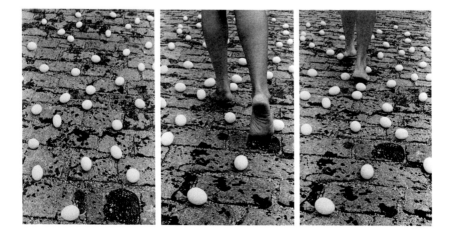

GRACIELA ITURBIDE
(n. 1943)

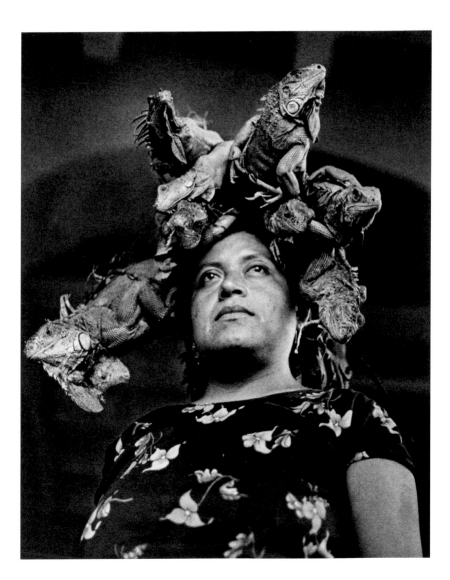

Graciela Iturbide
Nuestra Señora de las Iguanas, Juchitán, México, 1979
Copia en gelatina de plata, 53,3 × 43,2 cm
ROSEGALLERY, Santa Mónica

Esta fotografía, en la que figura una mujer con una corona de iguanas vivas, ha adquirido un estatus legendario. Cuando invitaron a Iturbide a Japón para que recogiera un galardón, en la invitación se reprodujo esta imagen en lugar del retrato de la fotógrafa. Cuando llegó, el director del museo quedó encantado de que Iturbide no llevase ninguna iguana.

Graciela Iturbide es una de las fotógrafas vivas más importantes de México. Nacida en Ciudad de México, Iturbide adoptó la fotografía como forma de superar la pérdida, en 1969, de su hija de seis años. Aquel año se matriculó en el Centro Universitario de Estudios Cinematográficos de Ciudad de México, donde estudió dirección cinematográfica y fotografía. En torno a la misma época, Iturbide trabajó como ayudante de Manuel Álvarez Bravo, uno de los fotógrafos más conocidos de México; aquella experiencia resultó decisiva en cuanto a que le hizo ver las cosas de otra manera. Atribuye su capacidad de captar con la cámara la espontaneidad del instante a su breve aprendizaje con el gran fotógrafo francés Henri Cartier-Bresson.

Iturbide trabaja sobre todo con la fotografía en blanco y negro, ya que este medio le proporcionó la sensación de distanciamiento que buscaba con sus retratos, en los que se combinan la austeridad y la belleza. En cuanto a la temática, la obra de la fotógrafa se centra sobre todo en la documentación de los pueblos indígenas de México. En 1978, el Instituto Nacional Indigenista le encargó a Iturbide que tomara fotografías del pueblo seri en el desierto de Sonora, al norte de México, para documentar la desaparición del mundo indígena.

En 1979, el pintor oaxaqueño Francisco Toledo invitó a Iturbide a su ciudad natal, Juchitán, y, gracias a Toledo, la fotógrafa conoció al pueblo indígena zapoteca. Conocidos por su estructura matriarcal, los zapotecos confían a las mujeres la organización de la vida pública, el hogar, las finanzas y la política, mientras que los hombres se dedican a trabajar en el campo. Iturbide vivió en Juchitán durante una década. Allí produjo algunas de sus fotografías más representativas, entre ellas *Nuestra Señora de las Iguanas* (1979; *izquierda*). Su éxito se debe a su capacidad de captar el poder de los mitos y las leyendas del mundo indígena. Además, como ha explicado Iturbide, las imágenes míticas de este tipo se convierten en lugares de proyección que permiten que el espectador las interprete de diversas maneras. Iturbide describe con estas reveladoras palabras la génesis de esta imagen:

> Si alguien viera la hoja de contacto que tenía para *Nuestra Señora de las Iguanas* (y podría ser interesante publicarla algún día), vería cómo se está riendo la mujer y que las iguanas estaban bajando la cabeza. Fue un milagro obtener un fotograma en el que estaban descansando plácidamente por un momento. Jamás pensé que se convertiría en una fotografía que pudiera interesar de verdad al propio pueblo zapoteca.

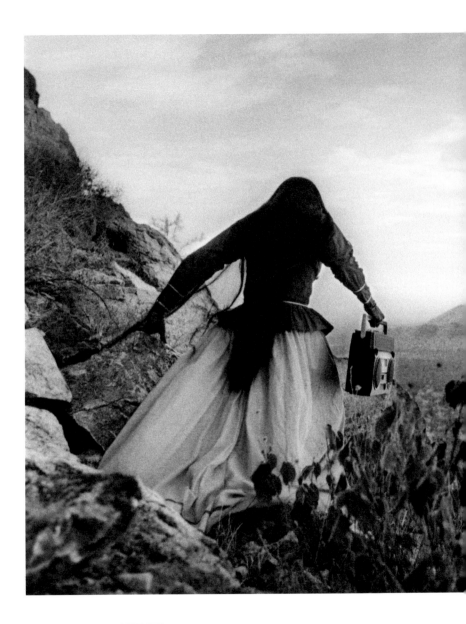

ACONTECIMIENTOS RELACIONADOS

2005: a Iturbide le conceden permiso para fotografiar el cuarto
de baño de Frida Kahlo, que estaba intacto desde la muerte de
la pintora. Empleó película a color para transmitir emoción.

Graciela Iturbide
*Mujer ángel, desierto
de Sonora, México,* 1979
Copia en gelatina de plata,
40,3 x 56,8 cm
ROSEGALLERY,
Santa Mónica

**Esta fotografía capta la
tensión entre la modernidad
y la tradición, lo cual
se pone de manifiesto
en el hecho de que la
mujer indígena lleva ropa
tradicional al recorrer el
desierto con una grabadora
en la mano. La imagen
figuró en el libro *Los que
viven en la arena*, publicado
en 1981.**

2013: el Museo Amparo de Puebla acoge una exposición con las
fotografías que tomó Iturbide en sus viajes por la India, Italia
y Estados Unidos.

MARTHA ROSLER
(n. 1943)

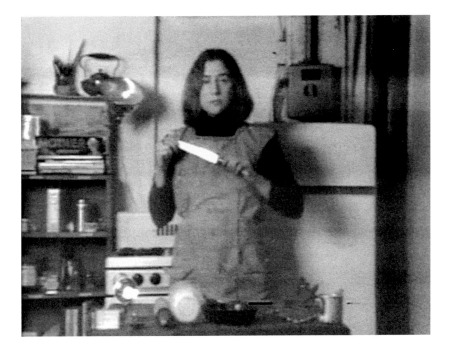

Martha Rosler
Semiótica de la cocina, 1975
Vídeo (blanco y negro, con
sonido), duración: 6:09 min
Electronic Arts Intermix,
Nueva York

**La gran cantidad de
versiones que existe de
Semiótica de la cocina,
incluida una con Barbie,
da fe de la repercusión
de la obra. El hecho de que
no figure alimento alguno
en el vídeo hace que
se perciba la semiótica
de la cocina por medio de
los instrumentos de tortura
asociados a las tareas
cotidianas. El éxito
perdurable de este
influyente vídeo puede
atribuírsele a la capacidad
irónica de Rosler y a su
crítica abierta a los rígidos
roles de género.**

Martha Rosler se ha valido de distintas disciplinas, entre ellas la instalación, la fotografía, la escultura, el vídeo y el texto. Su arte y su activismo suelen ser indisociables, y, por medio de la escritura crítica y las investigaciones teóricas, se ha comprometido con el discurso feminista y con otras preocupaciones sociales. En consonancia con sus esfuerzos de sensibilización, la producción de la artista no se reduce al mundo del arte, sino que se vale de otros recursos, como los periódicos, los envíos postales y las ventas de garaje. Prestando gran atención a los temas de género, sociales y políticos, Rosler ha explorado cuestiones como la guerra, los medios de comunicación y el entorno construido. En, por ejemplo, *Si vivieras aquí...* (1989), invitó a artistas, activistas, arquitectos, personas sin hogar y otros a examinar la crisis emergente de las personas sin hogar y su relación con las cuestiones de la vivienda urbana y la asistencia social.

Rosler se licenció en literatura por el Brooklyn College en 1965, y obtuvo un máster en bellas artes por la University of California, San Diego, en 1974. A finales de la década de 1960 y comienzos de la de 1970, se dedicó al fotomontaje en su ahora célebre serie «Cuerpo bonito», o «La belleza no conoce el dolor». Rosler, al igual que ya había hecho Hannah Höch, recurrió al fotomontaje para llamar la atención sobre cuestiones políticas y feministas contemporáneas.

Las continuas preocupaciones del feminismo son fundamentales en la obra de Rosler. En el vídeo titulado *Semiótica de la cocina* (1975; *izquierda*), la artista se pone un delantal y le presenta al público una gama de utensilios de cocina, entre ellos un cuchillo para trinchar, una prensa de metal para hamburguesas, un ablandador de carne, etc. Con la cámara enfocando con sutileza a los cambiantes gestos corporales en una única toma, *Semiótica de la cocina* se burla de programas de cocina populares como *The French Chef*, de Julia Child. Rosler, con el semblante serio, se embarca en una revisión alfabética de los utensilios de cocina para transmitir su enojo y frustración por las imposiciones domésticas que suelen imponérsele a las mujeres. Rosler vive y trabaja en Brooklyn, Nueva York, la ciudad donde nació.

ACONTECIMIENTOS RELACIONADOS

2012: Rosler organiza la «Meta-Monumental Garage Sale» en el neoyorquino Museum of Modern Art. Siguiendo el modelo de una típica venta de garaje estadounidense, se invitó a los visitantes a pasear y comprar artículos de segunda mano.

2013: e-flux y Sternberg Press, Nueva York, publican *Culture Class*, la colección de ensayos de Rosler dedicados al impacto del aburguesamiento y al papel de los artistas en las ciudades.

MARINA ABRAMOVIĆ
(n. 1946)

Marina Abramović es célebre por sus *performances*. Estas, que suelen
ser desafiantes y requerirle una gran resistencia a la artista, abordan,
entre otros temas, la vulnerabilidad humana. De 1965 a 1970,
Abramović estudió en la Academia de Bellas Artes de Belgrado, antigua
Yugoslavia, y entre 1970 y 1972 llevó a cabo sus estudios de posgrado
en la Academia de Bellas Artes de Zagreb, Croacia. Aunque comenzó
como pintora, no tardó en abandonar esta disciplina y dedicarse
a la *performance* y al *body art*.

 El cuerpo de la propia artista desempeñó un papel crucial en sus
primeras obras. En, por ejemplo, *Ritmo 10* (1973) encendió una grabadora
y, acto seguido, extendió la mano y se puso a clavar un cuchillo a toda
velocidad entre los dedos. Por medio de esta acción, la artista se estaba
lesionando de forma consciente al mismo tiempo que exigía la participación
del público y, en concreto, una respuesta emocional. La ambición
participativa de las *performances* de Abramović se hizo explícita con
Ritmo 0, representada en Nápoles en 1974. En ella, la artista se entregó
a los visitantes de la galería, a quienes se les ofrecieron setenta y dos
objetos con los que podían estimular, herir físicamente o humillar a la
artista. Hasta el día de hoy, la participación del público es una parte integral
de la práctica de Abramović.

 En 1975, conoció al artista alemán Ulay (F. Uwe Laysiepen),
con el que Abramović mantuvo una relación artística y sentimental
durante los siguientes trece años. La pareja creó varias *performances*
de forma conjunta, incluida su despedida. Representada a lo largo de
la Gran Muralla China, en *Los amantes: paseo por la Gran Muralla*,
Abramović anduvo desde el mar Amarillo, mientras que Ulay comenzó
a andar desde el lado contrario, en el desierto del Gobi. La pareja
se reunió un punto intermedio, y, después, se separó para siempre.
Esta teatral ruptura da idea de la importancia de la personalidad
de Abramović en su obra.

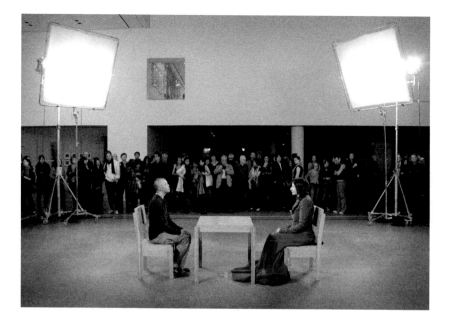

Marina Abramović
La artista está presente,
2010
Performance de
tres meses fotografiada
por Marco Anelli
Museum of Modern Art,
Nueva York

Abramović se sentó junto
a una mesa durante ocho
horas al día a lo largo de
casi tres meses. Uno a uno,
los miembros del público se
sentaron en la silla vacía que
había delante de Abramović
para mirarla fijamente a los
ojos. Más de mil personas,
entre ellas muchas que
hicieron cola durante
horas, participaron en esta
experiencia de aparente
sencillez pero de gran carga
emocional. La intensidad de
esta *performance* le arrancó
lágrimas a muchos de
los asistentes.

ACONTECIMIENTOS RELACIONADOS

1997: Abramović recibe el León de Oro como mejor artista
en la Bienal de Venecia.

2005: Abramović representa *Siete piezas sencillas* en el neoyorquino
Solomon R. Guggenheim Museum. A lo largo de siete noches
consecutivas, reconstruye su propia obra titulada *Labios
de Thomas* (estrenada en 1975), así como *performances* de
Joseph Beuys y Vito Acconci, entre otros, que datan de las
décadas de 1960 y 1970.

2008: Abramović recibe la Cruz de Comendador de Austria por
su contribución a la historia del arte.

2012: se inaugura en Hudson, Nueva York, el Marina Abramović
Institute for the Preservation of Performance Art (MAI), destinado
a crear nuevas posibilidades de colaboración entre pensadores
de todos los campos de las ciencias y las artes.

ANA MENDIETA
(1948-1985)

Ana Mendieta nació en La Habana, Cuba, en 1948. Fidel Castro ocupó el cargo de primer ministro de Cuba en 1959, y en 1961 implantó el régimen marxista-leninista que condujo al cisma diplomático con Estados Unidos. Si bien al principio fue partidario de la revolución de Castro, el padre de Mendieta acabaría por unirse a un movimiento anticastrista clandestino. Consciente de los riesgos, apuntó a sus hijos a la Operación Peter Pan, un programa destinado a ayudar a los niños que abandonasen Cuba. En 1961, Mendieta y su hermana mayor, Raquelín, fueron enviadas a Estados Unidos, donde pasaron los siguientes años viviendo en instituciones religiosas y familias de acogida.

Entre 1967 y 1972, Mendieta estudió en la University of Iowa, donde creó provocadoras performances como *Chicken Movie, Chicken Piece* (1972) y produjo las primeras series fotográficas en las que figuran su rostro y su cuerpo. En 1971 hizo su primera visita a México, país en el que, en 1973, concibió la serie «Siluetas», compuesta de fotografías del cuerpo de Mendieta o de su silueta sobre el paisaje. Esta estrategia le sirvió para explorar ideas relacionadas con la identidad, el género y la espiritualidad. Después de 1975 la obra de la artista experimentó una transición fundamental, ya que, a partir de aquel momento, Mendieta casi nunca más volvió a incluir su propio cuerpo de forma directa en su obra.

Uno de los principales rasgos de la obra de Mendieta es la identificación de la figura femenina con la naturaleza. Como ella misma dijo:

[...] pensaba en aquello como en que la naturaleza se hiciera con el cuerpo, del mismo modo que se había hecho con los símbolos de las civilizaciones pasadas [...]. Eso es lo que siento cuando me enfrento a la naturaleza, que es lo más sobrecogedor que existe.

Mendieta expresó su experiencia del poder de la naturaleza en obras tales como *Árbol de la vida* (1976; *derecha*), en la que la artista y el tronco del árbol se fusionan en un solo ser. En 1978 se unió a la A.I.R. Gallery, la primera galería estadounidense dedicada en exclusiva a mujeres artistas. Mendieta falleció en trágicas circunstancias en 1985 al caerse de la ventana del apartamento de Nueva York que compartía con el artista minimalista Carl Andre.

Ana Mendieta
Árbol de la vida, 1976
Fotografía a color,
50,8 x 33,7 cm
Cortesía de la Galerie
Lelong & Co., Nueva York

La silueta de la artista, revestida de barro, está contra el árbol, símbolo de vida y regeneración.

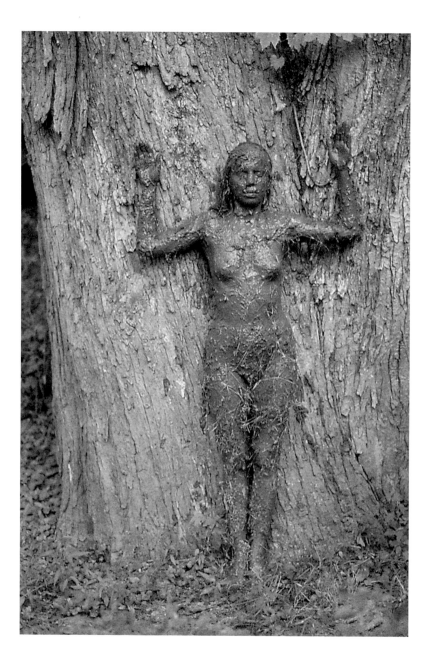

ACONTECIMIENTO RELACIONADO

1983: Mendieta recibe el Rome Prize de manos de la American
Academy de Roma, ciudad en la que vivió durante el año siguiente
y en la que dibujó y esculpió.

CINDY SHERMAN
(n. 1954)

Cindy Sherman se ha valido a menudo de su propio cuerpo para poner en tela de juicio los estereotipos sociales. Mediante la adopción de diversas vestimentas e identidades, Sherman ha ido transformándose a sí misma y a su arte sin cesar. Si bien se inició con la pintura en el Buffalo State College en 1972, en 1974 se pasó a la fotografía, que es la disciplina que ha practicado desde entonces. Ya de pequeña, a Sherman le habían fascinado la ropa y el maquillaje, y en la época en la que se licenció, esta temprana pasión se había convertido en el elemento clave de su obra. Sherman comenzó a crear personajes de ficción mediante la manipulación de su propio aspecto. En una de sus primeras series fotográficas, la titulada «Pasajeros de autobús» (1976), Sherman encarna a varios personajes urbanos con una pared blanca al fondo.

En 1977 se fue a vivir a Nueva York, donde trabajó como recepcionista a tiempo parcial en el Artists Space. Ese mismo año empezaría a trabajar en la serie «Fotogramas sin título» (1977-1980). Este corpus artístico, compuesto de sesenta y nueve fotografías en blanco y negro, representa un hito en la historia del arte. En dicha obra, Sherman encarna a toda una serie de estereotipos femeninos que evocan sensaciones relacionadas con el cine negro y la serie B. La fotografía de *Fotograma sin título n.º 21* (1978; *derecha*), en la que Sherman se encuentra al aire libre, está concebida para replicar la atmósfera de las producciones cinematográficas baratas. Esta obra difumina la frontera entre el retrato y los estereotipos femeninos inspirados en las películas de Hollywood de mediados de siglo. He aquí la propia Sherman hablando sobre su obra:

> Fue la forma en la que fotografiaba, la imitación del estilo del cine en blanco y negro de serie Z lo que me hizo consciente de estos personajes, no mi conocimiento de la teoría feminista [...]. Pese a que no estaba trabajando con una gran «concienciación», definitivamente sentí que los personajes estaban poniendo algo en tela de juicio, tal vez viéndose forzados a adoptar un cierto papel. A la vez, son papeles que

Cindy Sherman
Fotograma sin título n.º 21, 1978
Copia en gelatina de plata, 20,3 x 25,4 cm
Museum of Modern Art, Nueva York

***Fotograma sin título n.º 21* es uno de los sesenta y un fotogramas que componen la serie. En este, Sherman nos invita a reflexionar sobre la feminidad y su representación en la cultura popular, en concreto en el cine. La heroína femenina está repleta de expectativas: lleva un traje de una factura perfecta y el maquillaje es impecable. Como retrato de la juventud y el éxito, *Fotograma sin título n.º 21* alude a la forma en la que ciertos tipos genéricos, como el que aquí vemos, dieron forma al paisaje visual de la posguerra estadounidense.**

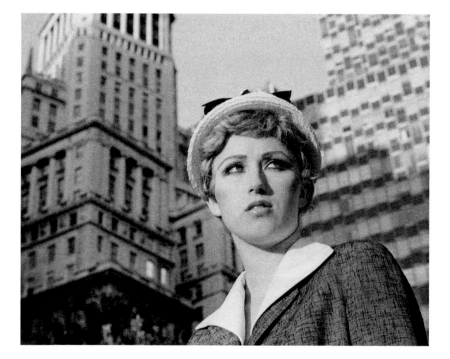

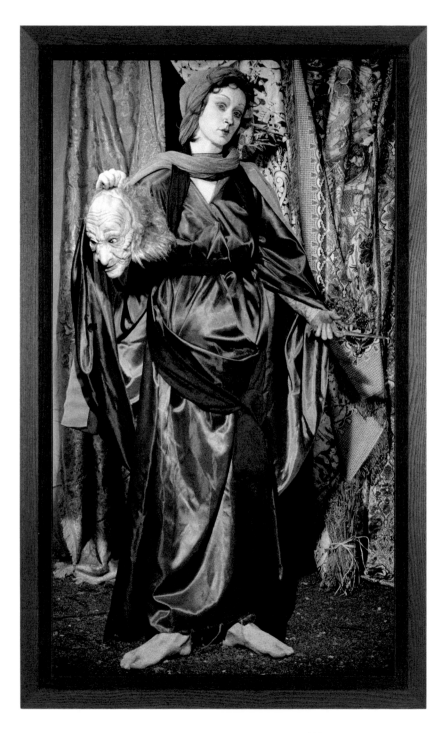

Cindy Sherman
Sin título n.º 228, 1990
Copia cromogénica a color,
221,6 x 135,6 cm
Museum of Modern Art,
Nueva York

**Sin título n.º 228 pertenece
a la serie «Retratos
históricos» (1988-1990).
En estas obras vemos a
Sherman encarnando a
distintas figuras de las
pinturas de los grandes
maestros desde el período
barroco hasta el neoclásico.
En *Sin título n.º 228*, adopta
el papel de la heroína bíblica
Judit, que sostiene en una
mano la cabeza con aspecto
de máscara de Holofernes.**

pueden verse en el cine: las mujeres no se comportan con naturalidad; están actuando. El artificio tiene lugar a muchos niveles.

De las palabras de Sherman puede deducirse que su obra aborda la cuestión del artificio y el desdibujamiento de la realidad y la ficción en lugar de adoptar una postura claramente feminista. Sea como fuere, su práctica ha desempeñado un papel crucial en la conformación del discurso visual en torno a la feminidad. Desde «Fotogramas sin título», Sherman ha organizado la mayor parte de su obra en series temáticas, entre las que se encuentran «Desplegables interiores» (1982), «Cuentos de hadas» (1985), «Desastres» (1986-1989), «Imágenes sexuales» (1992), «Tipos de Hollywood/Hampton» (2000-2002), «Payasos» (2003-2004) y «Damas de sociedad» (2008).

ACONTECIMIENTOS RELACIONADOS

Mediados de la década de 1970: Sherman forma parte de Hallwalls, un espacio habitacional y laboral alternativo establecido por los artistas Robert Longo y Charles Clough en Buffalo, Nueva York.

1997: la artista rueda *Office Killer* (*La asesina de la oficina*), su primer filme.

2012: el neoyorquino Museum of Modern Art celebra una retrospectiva de la obra de Sherman con 170 piezas desde la década de 1970 hasta la actualidad.

2019: la National Portrait Gallery de Londres acoge una exposición con 180 autorretratos de Sherman.

FRANCESCA WOODMAN
(1958-1981)

«Tengo muchas ideas que cocinar [...], lo único que necesito es
ponerme con ellas antes de que se me peguen al fondo de la olla»,
dijo la fotógrafa Francesca Woodman. Nació en una familia de artistas
y se crio entre Estados Unidos e Italia. En 1972, utilizando un temporizador
automático, se hizo su primer autorretrato y su primera fotografía,
titulada *Autorretrato a los trece años*. De 1975 a 1978, Woodman
estudió en la Rhode Island School of Design (RISD), Providence,
donde ahondó en la experimentación fotográfica. La imagen de la página
siguiente, que pertenece a la serie «Polka dots, Providence, Rhode Island»
(1976), se realizó durante la época de la artista en la RISD. Al igual
que la mayoría de las fotografías de Woodman de por aquel entonces,
prevalece en ella un tono melancólico. Vemos a la artista agachada
en lo que parece ser una casa abandonada mientras mira a la cámara
con ansiedad y con una sensación de miedo y expectación. El alegre
vestido de lunares contrasta con el deterioro del entorno, lo que
le aporta a la imagen una tensión entre la figura de la artista y el
entorno arquitectónico.

El cuerpo de la propia Woodman fue un elemento clave de su práctica
artística. Mediante su implicación personal, cuestionó las imágenes
estereotipadas de la feminidad, y, al hacerlo, criticó que a las mujeres
se las tratase como objetos en lugar de como sujetos. Sin embargo,
las composiciones de Woodman están impregnadas de una sensación de
fugacidad y precariedad que delimita la frontera entre la representación
concreta de la realidad y una imaginaria puesta en escena. Como forma
de mejorar sus escenas, pero también como modo de perturbarlas,
Woodman introduce una gama de accesorios que desafían al énfasis
corporal de las fotografías y le restan valor.

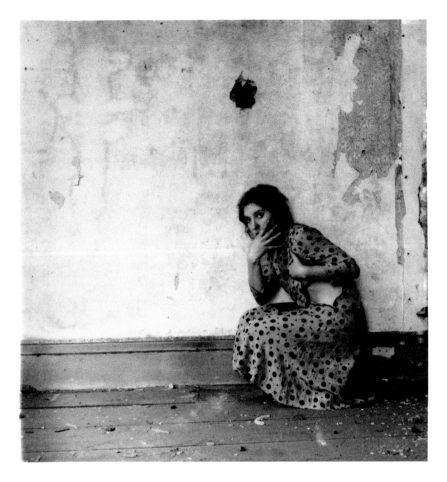

Francesca Woodman
De «Polka dots,
Providence, Rhode Island»,
1976
Copia en gelatina de plata
autorizada por los
herederos, 13 x 13 cm
Cortesía de Charles
Woodman y de la Victoria
Miro Gallery, Londres

**Woodman llama la atención
sobre la ambigua naturaleza
del autorretrato como
género. Esta fotografía
revela tanto como
oculta sobre la auténtica
naturaleza de la figura
retratada.**

Entre 1977 y 1978, la artista pasó un año en Roma, donde celebró una exposición individual en la Librería Maldoror, consagrada al surrealismo. Woodman realizó *Sin título* (1977-1978; *derecha*) durante su estancia en Roma. En esta fotografía sobreexpuesta solo puede verse la espalda de la artista, de modo que el estado fragmentado del cuerpo adquiere connotaciones abstractas. Por medio de esta desconcertante fragmentación, Woodman se opone de un modo explícito a la totalidad de los desnudos clásicos. Su cuerpo rechaza la mirada masculina, que durante tanto tiempo había dominado las representaciones de la feminidad, y la perturba al hacer entrar en juego lo fraccionario. En 1979, cuando regresó a Nueva York, Woodman experimentó con la fotografía a color. Woodman se suicidó el 19 de enero de 1981, a las pocas semanas de que se publicase su libro de fotografías *Some Disordered Interior Geometries* («Ciertas geometrías interiores desorganizadas»).

ACONTECIMIENTOS RELACIONADOS

1968: los Woodman pasan los veranos en Fiesole, la Toscana, Italia, y adquieren una casa en Antella, a las afueras de Florencia.

1976: la artista celebra su primera exposición individual en la Addison Gallery of American Art, Andover, Estados Unidos.

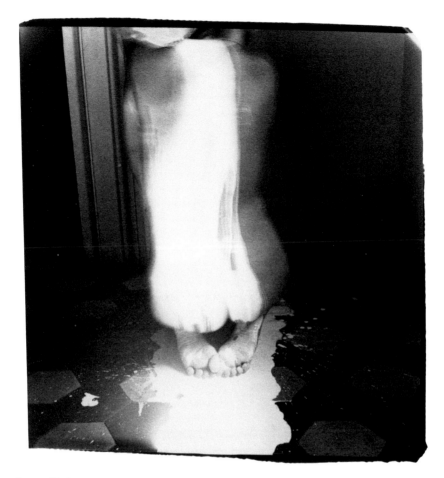

Francesca Woodman
Sin título, Roma, Italia,
1977-1978
Copia en gelatina
de plata autorizada
por los herederos,
19,7 x 19,5 cm
Cortesía de Charles
Woodman y de la Victoria
Miro Gallery, Londres

**La obra de la artista se
ha relacionado a menudo
con el surrealismo debido
a la sensación de extrañeza
que emana de muchas
de sus fotografías.**

OLGA CHERNYSHEVA
(n. 1962)

Olga Chernysheva
Sin título [Good morning],
2014
Carboncillo sobre papel
y *collage*, 84 x 60 cm
Colección privada, Londres

**Chernysheva estudia
con sus dibujos el paisaje
sociológico al centrarse
en tipos individuales.
El elemento central de esta
peculiar obra es una figura
bastante curiosa vestida
con un disfraz de oso.
El oso, acaso sustituto
de algún tipo de
anuncio, se resiste a una
interpretación inequívoca,
y esa es, precisamente, la
cuestión. La yuxtaposición
de la imagen y el texto
complica aún más las cosas.**

El realismo ruso es la primera capa de nuestro maquillaje mental [...].
Somos conscientes del realismo ruso aun antes de empezar a ver el arte
como algo al margen de la vida. Era como si estas pinturas se hubieran
generado solas; el nombre del autor no era tan importante. El papel
universal que tenían no se limitaba al arte, sino que abarcaba todas
las bases humanistas de la vida.

La artista moscovita Olga Chernysheva consideraba que la pintura
realista socialista dominaba la Rusia soviética cuando las artes aplicadas
eran más importantes que las bellas artes, tachadas de elitistas. Los libros,
las ilustraciones y las animaciones disfrutaban de una mayor difusión
y ejercían un mayor impacto (también como propaganda).

Empty and full subjects.

Olga Chernysheva
Sin título [Vacío], 2016
Carboncillo sobre papel
y *collage*, 84 x 52 cm
Colección privada,
Los Ángeles

Chernysheva capta escenas cotidianas con su lente poética. Esta gira en torno a la experiencia de subir y bajar por las escaleras del metro. Como lugar social, la estación de metro reúne a diferentes tipos sociales, cada uno de los cuales se comporta a su manera. Al centrarse en esta escena tan mundana, la artista nos llama la atención sobre lo particular y los detalles que podrían pasaársenos por alto.

El comienzo de la carrera de Chernysheva, a finales de la década de 1980 y principios de la de 1990, coincidió con el colapso de la Unión Soviética y sus secuelas. En 1986 se licenció en el departamento de animación de la Universidad Panrusa Guerásimov de Cinematografía (VGIK, por sus siglas en ruso), donde estudió arte, así como historia del cine y producción. En la actualidad, la obra de Chernysheva abarca el dibujo, la pintura, la fotografía y el vídeo.

La artista lleva mucho tiempo estudiando el legado del arte soviético y su persistente influencia. En concreto, Chernysheva se ha sentido fascinada por la interrelación del realismo y la representación de los tipos sociales. Desde los vendedores ambulantes hasta los guardias uniformados que presiden el metro de Moscú, Chernysheva es una sensible cronista de lo cotidiano que capta las minucias que a menudo pasan desapercibidas.

ACONTECIMIENTOS RELACIONADOS

1995-1996: Chernysheva finaliza una residencia en la Rijksakademie van Beeldende Kunsten, Ámsterdam, Países Bajos.

2015: el neoyorquino Drawing Center invita a la artista a pasar un mes en la ciudad, donde hace la crónica de la vida de la metrópoli y de sus habitantes. La colección de dibujos resultante conforma la exposición individual «Vague Accent», celebrada en el Drawing Center en 2016.

RACHEL WHITEREAD
(n. 1963)

Rachel Whiteread es una de las artistas británicas más destacadas. Aunque es más conocida como escultora, Whiteread también practica el dibujo, la fotografía y el vídeo. De 1985 a 1987 estudió escultura en la Slade School of Fine Art y se relacionó con los Young British Artists (YBA), los cuales participaron en la exposición de la Royal Academy titulada «Sensation», que puso en el candelero a toda una plétora de jóvenes artistas, entre ellos Whiteread.

La obra de Whiteread trata sobre el espacio, la relación entre las formas internas y externas y la vida de los objetos cotidianos, tales como bañeras y armarios. La artista desarrolla el vínculo entre las formas internas y las externas por medio de los vaciados, los cuales se forman cuando se vierte materia líquida en una forma sólida y luego se deja que se solidifique. Así, en sus esculturas, que van de lo íntimo a lo monumental, revela aquello que suele quedar oculto a la vista. En *Casa* (1993), por ejemplo, creó un vaciado de hormigón de una casa de Grove Road, al este de Londres. La casa fue despojada de su estructura exterior, y solo dejó el interior como recuerdo de su antiguo ser. El edificio de tres pisos se convirtió en un monumento a cómo se podía hacer público un interior privado para que todo el mundo lo viera. Además de hormigón, Whiteread ha empleado yeso, resina, caucho y metal, materiales que ha reubicado con objeto de captar con una mayor precisión los matices de los interiores que ha buscado replicar. Con *Fantasma* (1990; *derecha*), hizo un vaciado de yeso con el que dejó constancia a la perfección del interior de una habitación de una casa inglesa del siglo XIX. Londres y su desarrollo urbano son una de las principales cuestiones que aborda Whiteread en su obra. En *Casa*, por ejemplo, llama la atención sobre cómo las casas londinenses más antiguas están siendo presa de ciertas campañas urbanísticas despiadadas.

En fechas más recientes, Whiteread recibió el encargo de diseñar el Monumento Conmemorativo del Holocausto de la Judenplatz en Viena, para el que creó una imponente estructura que se asemeja a los anaqueles de una biblioteca con las páginas de los libros vueltas hacia el exterior. Whiteread se vale de esta ingente cantidad de libros ilegibles para conmemorar la trágica destrucción de vidas humanas durante el Holocausto. Los libros actúan como correlatos líricos que transmiten sentimientos de pérdida y recuerdo. Pese a su aspecto austero, la obra de Whiteread da pie a encuentros íntimos y pone de relieve recuerdos e historias que van más allá de la instalación escultórica. La artista vive y trabaja en Londres.

Rachel Whiteread
Fantasma, 1990
Yeso en estructura de acero,
269 x 355,5 x 317,5 cm
National Gallery of Art,
Washington D. C.

El título transmite la idea de una aparición, de una presencia que no suele estar a la vista.

OTRAS OBRAS DESTACADAS

Sin título (Libros de bolsillo), 1997, Museum of Modern Art, Nueva York, Estados Unidos

Sin título (Escaleras), 2001, Tate, Londres, Reino Unido

Sin título (Habitaciones), 2001, Tate, Londres, Reino Unido

ACONTECIMIENTOS RELACIONADOS

1993: Whiteread se convierte en la primera mujer en obtener el prestigioso Turner Prize. Ese mismo día, el Ayuntamiento acepta demoler la obra tras las duras críticas que *Casa* había provocado entre la población local. La obra se destruye en enero de 1994, y solo quedan de ella imágenes en blanco y negro y la documentación en vídeo.

2003: el BBC Public Art Programme invita a Whiteread para que cree una obra basada en la habitación 101 del BBC Broadcasting House poco antes de que destruyan el edificio. Se dice que esta habitación en concreto se inspiró en la sala de torturas que describe George Orwell en su novela distópica *1984*, publicada en 1949.

TRACEY EMIN
(n. 1963)

Tracey Emin
Mi cama, 1998
Colchones, sábanas,
almohadas y objetos,
79 x 211 x 234 cm
En préstamo a
la Tate Modern,
Londres

**Cubierta de ropa
interior, botellas vacías
y preservativos usados,
la cama actúa como un
recuerdo de la forma de
dormir, comer y fumar de la
artista así como un registro
de sus relaciones sexuales.**

La artista británica Tracey Emin es conocida por el carácter autobiográfico de su obra. Valiéndose de varias disciplinas —pintura, dibujo, imagen en movimiento, instalación, fotografía, bordado y escultura—, explora los éxitos y fracasos de su vida personal. Obras tales como *Mi cama* (1998; *izquierda*) resultan sexualmente provocadoras y, a la vez, rezuman una sensación de pérdida y fragilidad. *Mi cama* consta de la cama sucia y desecha de la artista tras varias semanas de confusión emocional.

Todas las personas con las que me he acostado entre 1963 y 1995 (1995), una tienda de campaña llena de apliques cosidos con los nombres de todas las personas con las que la artista ha compartido cama, se basa también en su propia experiencia vital. Como demuestra esta obra, Emin suele apropiarse de técnicas artesanales tradicionales, como el aplique y el bordado, y las reutiliza con intenciones subversivas. Íntima a la vez que provocadora, su obra se sitúa en la línea que separa la confesión privada de la exposición pública. La obra de Emin guarda una estrecha relación con los Young British Artists, y de hecho participó en «Sensation», la innovadora y controvertida exposición que tuvo lugar en la Royal Academy of Arts de Londres en 1997. Se licenció por el Maidstone College of Art y por el Royal College of Art de Londres.

OTRAS OBRAS DESTACADAS

Por qué no me hice bailarina, 1995, Tate, Londres, Reino Unido
Para ti, 2002, catedral de Liverpool, Liverpool, Reino Unido
La distancia a tu corazón, 2018, Bridge Street y Grosvenor Street,
 Sídney, Australia

ACONTECIMIENTOS RELACIONADOS

2004: *Lo último que te dije es que no me dejases aquí (La cabaña)*
 (1999) fue destruida en el incendio del almacén Momart, al este
 de Londres.

2007: Emin se convierte en la segunda mujer artista en representar
 a Reino Unido en la Bienal de Venecia.

2012: la reina Isabel II la nombra Dama Comandante de la
 Excelentísima Orden del Imperio Británico por su trabajo
 en las artes plásticas.

2012: Emin se convierte en uno de los doce artistas británicos
 seleccionados para diseñar y producir un cartel de edición
 limitada de los Juegos Olímpicos y Paralímpicos de Londres.

LYNETTE YIADOM-BOAKYE
(n. 1977)

Lynette Yiadom-Boakye es una artista de ascendencia ghanesa afincanda en Londres. Ha estudiado en el Central Saint Martins, Londres, en la Falmouth University y en la londinense Royal Academy Schools. El retrato es crucial en la obra de Yiadom-Boakye, aunque, tal y como señala la artista, todas las figuras de sus retratos son ficticios:

> He trabajado en una serie de retratos. Aunque ninguno es de personas reales, son familiares. Mi lista está creciendo y contiene a algunos de mis personajes favoritos. Entre ellos hay ganadores de los Grammy (que aceptan los premios con cortesía), revolucionarios, fanáticos, antropólogos y misioneros (a los que se les da bien mostrarnos cómo vivir), salvajes (a los que se les da bien mostrarnos lo lejos que hemos llegado y cómo no vivir), radicales y otros que por lo general están enojados.

Estas palabras captan la esencia de la obra de Yiadom-Boakye, que se sitúa en la línea que hay entre la ficción y la realidad. Nacidos del recuerdo o de los numerosos estímulos visuales que la artista encuentra en su vida cotidiana, los retratos son producto de su imaginación. La tradición del retrato se reafirma en estas ambiguas visiones. El estilo pictórico de Yiadom-Boakye recuerda al de pintores del siglo XIX tales como Édouard Manet y James Abbott McNeill Whistler. Al igual que ellos, Yiadom-Boakye presenta al espectador numerosos personajes que van desde bailarines hasta bañistas. La fuerza de esta retratista moderna reside en que engaña de una forma evidente a la realidad con medios naturalistas. La artista vive y trabaja en Londres.

ACONTECIMIENTOS RELACIONADOS

2013: se incluye la obra de la artista en «The Encyclopedic Palace» para la 55.ª Bienal de Venecia.

2013: nominan a Yiadom-Boakye para el Turner Prize por la exposición de 2012 en la londinense Chisenhale Gallery.

Lynette Yiadom-Boakye
Remojar al diablo por un ducado, 2015
Óleo sobre lienzo, 200 x 180 x 3,7 cm
Cortesía de la artista, de Corvi-Mora, Londres, y de la Jack Shainman Gallery, Nueva York

Las dos figuras están entrelazadas y cada una mantiene el equilibrio con gracilidad en un pie. Las poses recuerdan a las figuras coreografiadas de las bailarinas clásicas, mientras que las expresiones sugieren una larga amistad. Como en todas las obras de Yiadom-Boakye, hay una ficción en marcha, y esta es solo una de las muchas interpretaciones posibles.

AMALIA PICA
(n. 1978)

La comunicación es un elemento clave en la obra de Amalia Pica.
Nacida en Neuquén, Patagonia, y criada durante una época de dictadura
en Argentina, Pica ha cuestionado y explorado el papel del lenguaje en su
obra. La recepción y la emisión de mensajes, así como los intercambios
interpersonales, han sido el eje de los dibujos, las instalaciones,
las esculturas, las fotografías, las *performances* y los vídeos de Pica.
En, por ejemplo, la *performance* titulada *Extraños*, Pica investiga
la comunicación entre, como sugiere el título, personas que no se conocen.
En ella, se le pide a dos extraños que sostengan cada uno un extremo
de una tira de banderines. Sin embargo, la distancia que hay entre ellos
impide que puedan establecer una conversación íntima.

En *A∩B∩C* (leído como «A intersección B intersección C»; 2013;
derecha), Pica examina también las interacciones entre las personas.
En esta obra, la artista le brinda a un grupo de participantes un conjunto
de formas de colores hechas con acrílicos y les pide que se mezclen entre
ellos mientras sujetan las formas con combinaciones imprevistas. La infinita
variabilidad de *A∩B∩C* llama la atención sobre otro fenómeno en el que
se centró Pica con la obra de 2011 titulada *Diagrama de Venn (bajo el foco)*:
la coerción de la educación por parte del represivo régimen argentino.
Los diagramas de Venn fueron prohibidos y, por lo tanto, omitidos de los
libros de texto argentinos en la década de 1970 porque se consideraba
que eran un concepto potencialmente subversivo. Al reafirmar la necesidad
de intercambio y solapamiento, Pica alude a cuestiones contemporáneas
relacionadas con la comunicación así como a cuestiones históricas.
La artista vive y trabaja entre Londres y Ciudad de México.

Amalia Pica
A∩B∩C, 2013
Performance y figuras
de plexiglás
Cortesía de Herald St,
Londres

**Con cada representación,
la composición adopta
una forma diferente, y al
final de cada *performance*
se almacenan las figuras
en unos estantes elevados
colocados contra una pared,
los cuales también son
diferentes cada vez.**

ACONTECIMIENTOS RELACIONADOS

2011: Pica participa en «ILLUMInations» durante la 54.ª Bienal
de Venecia.

2011: le otorgan a la artista el Paul Hamlyn Foundation Award
for Artists.

GUERRILLA GIRLS
(n. 1985)

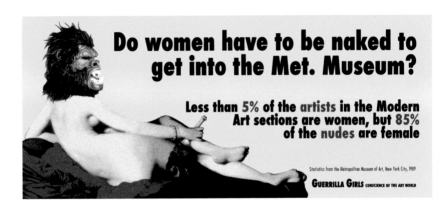

En 1989, el colectivo activista feminista conocido como Guerrilla Girls se preguntó si las mujeres tenían que estar desnudas para entrar en el Metropolitan Museum. Esta provocadora pregunta, que acabaría por dar lugar a una serigrafía, fue un esfuerzo de concienciación dirigido a visitantes de los museos, coleccionistas y amantes del mundo del arte. El Metropolitan Museum of Art, Nueva York, una de las mejores y más famosas instituciones del mundo, estaba exponiendo arte elaborado casi en su mayor parte por artistas masculinos. Como mencionarían las Guerrilla Girls: «Menos del 5 % de los artistas de las secciones de arte moderno son mujeres, pero el 85 % de los desnudos son de mujeres». Las Guerrilla Girls abordaron el preocupante problema de que las mujeres y sus cuerpos habían sido durante mucho tiempo los protagonistas del arte moderno y contemporáneo y, sin embargo, su trabajo como artistas no había sido reconocido. Como ha quedado demostrado en el presente libro, las mujeres han luchado durante siglos por despuntar, exponer y hacer que sus compañeros masculinos las tomen en serio: las Guerrilla Girls,

Guerrilla Girls
¿Las mujeres tienen que estar desnudas para entrar en el Met. Museum?, 1989
Impresión offset en papel, 28 x 71 cm
Cortesía de las Guerrilla Girls

La producción de las Guerrilla Girls incluye serigrafías —como la aquí ilustrada— así como carteles, vallas publicitarias y un estudio histórico rectificado sobre el arte escrito desde una perspectiva feminista.

disfrazadas de gorilas, buscaron ponerle remedio a esta situación por medio de sus humorísticas y provocadoras intervenciones.

El detonante del nacimiento de las Guerrilla Girls fue una exposición titulada «An International Survey of Painting and Sculpture», celebrada en el Museum of Modern Art de Nueva York en 1985. De los 169 artistas que participaron en aquella exposición, solo trece eran mujeres. Como resultado, las Guerrilla Girls se vieron obligadas a hacer su primera aparición pública manifestándose a las puertas del museo para resaltar esta injusta discrepancia.

Desde 1985, este grupo de mujeres supuestamente heterogéneo, cuya identidad permanece oculta bajo unas máscaras de gorila inspiradas en King Kong, ha sido una presencia constante en el panorama artístico estadounidense e internacional. El grupo tiene como objetivo la rectificación del desequilibrio de género en el mundo del arte a la vez que abordan cuestiones sociales y políticas apremiantes, como la guerra y el aborto. Como forma de poner aún más de relieve su misión feminista, las Guerrilla Girls han adoptado cada una el nombre de una artista o escritora legendaria (muchas de las cuales figuran en este libro), como Paula Modersohn-Becker, Eva Hesse y Frida Kahlo.

ACONTECIMIENTOS RELACIONADOS

1995: las Guerrilla Girls publican *Confessions of the Guerrilla Girls*, una historia del movimiento.

1998: ve la luz *A Guerrilla Girls' Bedside Companion to the History of Western Art*, texto concebido para concienciar.

2005: las Guerrilla Girls participan en la Bienal de Venecia con unos evocadores carteles que rezan: «Bienvenidos a la Bienal Feminista». Con ellos, pretenden abordar cuestiones de género y el desequilibrio racial. En Venecia también exploran las colecciones de los museos venecianos, lo que les lleva a destacar el hecho de que las obras de las mujeres artistas se conservan en su mayoría en almacenes y no se exponen en galerías.

1558
Isabel I se convierte en reina de Inglaterra:
una carismática estadista

1596
Se termina la edificación de Hardwick
Hall. Diseñada y construida por
Elizabeth Talbot (Bess de Hardwick),
fue una de las casas de campo más
grandes de la Inglaterra isabelina.

1678
La veneciana Elena Cornaro Piscopia
se convierte en la primera mujer
en doctorarse.

1762
Catalina II, emperatriz de Rusia,
se convierte en la líder y reformadora
progresista que más tiempo gobierna
en el país (r. 1762-1796).

1776
Abigail Adams, revolucionaria,
abolicionista y feminista estadounidense,
le pide a su esposo, John Adams, el
segundo presidente de Estados Unidos,
que se acuerde de las mujeres y sea
«más generoso y favorable» con ellas
que sus antepasados.

1792
La inglesa Mary Wollstonecraft, escritora,
filósofa y defensora de los derechos de
la mujer, publica *A Vindication of the Rights
of Woman* (*Vindicación de los derechos
de la mujer*), en la que aboga por la
igualdad educativa y social de la mujer.

1828
La científica alemana Caroline Herschel
recibe la medalla de oro de la Royal
Astronomical Society. Es la primera
mujer que descubre un cometa.

1867
Se funda la London Society for
Women's Suffrage para promover
el sufragio femenino.

1876
La pionera gimnasta finlandesa Elin Kallio
funda la primera asociación de Finlandia
para gimnastas femeninas.

1888
Marie Popelin es la primera belga en
doctorarse en derecho por la Université
Libre de Bruxelles. Después de que
se le denegase la admisión al colegio de
abogados a causa de su sexo, cofundó la
Liga Belga por los Derechos de la Mujer.

1889
Sofia Kovalévskaya es la primera
profesora de matemática de la
Stockholms universitet. En 1888
había sido la primera mujer nominada a
convertirse en miembro correspondiente
de la Academia de Ciencias Rusa.

1900
Las mujeres compiten en los Juegos
Olímpicos por primera vez (tenis, vela,
croquet, hípica y golf).

1901
La doctora Marie Heim-Vögtlin cofunda
el primer hospital ginecológico ruso dirigido
por un personal exclusivamente femenino.

1911
Se celebra en Austria, Dinamarca,
Alemania y Suiza el primer Día Internacional
de la Mujer.

1911
Marie Curie, descubridora del radio,
se convierte en la primera mujer en recibir
el Premio Nobel.

1915
Mujeres de Estados Unidos y Europa se dan
cita en La Haya, Países Bajos, para celebrar
el primer Congreso Internacional de la Mujer.

1916
Margaret Sanger, pionera en la planificación
familiar, abre la primera clínica de control
de natalidad en Estados Unidos.

1918
Las mujeres rusas se ponen en huelga
para pedir «pan y paz», iniciándose así
la Revolución rusa.

1920
El Tratado de Versalles establece que las mujeres deben cobrar lo mismo que sus homólogos masculinos.

1923
Margaret Sanger abre la primera clínica legal de control de natalidad en Estados Unidos.

1926
Gertrude Ederle se convierte en la primera mujer en cruzar a nado el canal de la Mancha.

1928
Las mujeres compiten en atletismo y gimnasia por primera vez en los Juegos Olímpicos.

1931
Gertrude Vanderbilt Whitney es la primera mujer en fundar un museo importante: el neoyorquino Whitney Museum of American Art.

1946
Se conforma la Comisión de la Condición Jurídica y Social de la Mujer de las Naciones Unidas.

1948
Sophie Drinker, música estadounidense a la que se tiene por fundadora de los estudios de musicología femeninos, publica *Music and Women: The Story of Women in their Relation to Music*.

1949
Se publica *Le deuxième sexe* (*El segundo sexo*), de Simone de Beauvoir.

1952
Israel declara ilegal la discriminación por género por medio de la Ley de Igualdad de Derechos de la Mujer.

1963
Betty Friedan publica *The Feminine Mystique* (*La mística de la feminidad*), texto fundamental para el movimiento de la mujer.

1963
La cosmonauta rusa Valentina Tereshkova se convierte en la primera mujer en llegar al espacio.

1966
Indira Gandhi se convierte en la primera mujer en ejercer como primera ministra de la India.

1971
Helga Pedersen es la primera jueza del Tribunal Europeo de Derechos Humanos.

1975
Se aprueba la Ley de Embarazo y Discriminación para prohibir la discriminación por embarazo, nacimiento o afecciones médicas relacionadas.

1979
La madre Teresa recibe el Premio Nobel de la Paz por su labor en la India.

1988
Benazir Bhutto, primera ministra de Pakistán, es la primera mujer de la historia moderna en gobernar un país musulmán.

1993
Toni Morrison se convierte en la primera afroamericana en alzarse con el Premio Nobel de Literatura.

2001
En Kuwait se les retira a las mujeres el derecho al voto tras su introducción, en 1999.

2009
Michelle Obama se convierte en la primera dama afroamericana de Estados Unidos.

2017
El movimiento #MeToo contra el acoso y la agresión sexuales se extiende de forma viral por las redes sociales.

2018
La londinense National Portrait Gallery adquiere *Autorretrato como santa Catalina de Alejandría* (h. 1615-1617), de Artemisia Gentileschi: la vigésimo primera obra de una artista en formar parte de la colección permanente del museo.

GLOSARIO

Aeropittura: aspecto de la pintura futurista que evoca las experiencias de la vida moderna, en especial del vuelo.

Arte ambiental: forma artística en la que se le invita al espectador a entrar en un espacio tridimensional creado por el artista.

Arte conceptual: movimiento en el que prima la idea sobre la forma. El arte conceptual se desarrolló a mediados de la década de 1960 y a lo largo de la de 1970. Entre sus principales exponentes se encuentran Lawrence Weiner y Joseph Kosuth.

Arte degenerado: término acuñado por los nazis para referirse a la obra de artistas de vanguardia que no se ajustaban a la ideología nacionalsocialista y a la difusión de sus valores. Las artistas consideradas degeneradas fueron Maria Casper-Filser, Jacoba van Heemskerck, Marg Moll, Magda Nachman y Emy Roeder.

Arte feminista: aquel realizado por mujeres a la luz de los ideales y teorías del feminismo.

Assemblage: son *collages* tridimensionales resultantes del ensamblaje de objetos, fragmentos naturales o manufacturados industrialmente que no han sido concebidos como materiales artísticos.

Barroco: término que hace referencia al estilo del arte, la arquitectura y la música producidos en Europa entre los años 1600 y 1750, y que implicaba el uso del dinamismo y el movimiento y un alto grado de teatralidad.

Blaue Reiter, Der (El Jinete Azul): movimiento artístico desarrollado en Múnich entre 1911 y 1914, basado en imágenes abstractas y colores brillantes. Entre los miembros principales están Wassily Kandinsky, Franz Marc, Gabriele Münter, Paul Klee y August Macke. Los objetivos del grupo quedaron explicitados en *Der Blaue Reiter Almanach*, publicado en 1912 y editado por Kandinsky y Marc.

Bloomsbury, grupo de: grupo de principios del siglo XX que se basaba en la amistad entre artistas, escritores e intelectuales que se reunían con frecuencia en la londinense zona de Bloomsbury.

Caravaggista: término que hace referencia a los artistas cuyo estilo evolucionó a partir del uso de la iluminación dramática y el intenso claroscuro por parte de Caravaggio.

Colour Field: estilo pictórico abstracto en el que se aplican campos de color en el lienzo. El Colour Field evolucionó en Estados Unidos de mediados de la década de 1950 a finales de la de 1960. La obra de Ellsworth Kelly y de Morris Louis está relacionada con este movimiento.

Cubismo: una aproximación a la representación de la realidad que inauguraron Georges Braque y Pablo Picasso. Basado en la visualización de un sujeto o un objeto desde múltiples puntos de vista al mismo tiempo, el cubismo se caracteriza por el uso de planos bidimensionales abstractos y fragmentados.

En plein air: término francés muy relacionado con la práctica de los pintores impresionistas, que trabajaban sobre todo al aire libre, que es lo que significa.

Expresionismo abstracto: movimiento pictórico estadounidense desarrollado en las décadas de 1940 y 1950. Los practicantes, como Jackson Pollock y Willem de Kooning, residían en su mayor parte en Nueva York. Tenían la aspiración de crear un arte expresivo y emocional basado en formas abstractas no figurativas.

Fluxus: grupo impreciso de artistas internacionales activos entre 1962 y principios de la década de 1970 que recurrieron a formas artísticas poco convencionales, como los *happenings*, las *performances* y los festivales.

Fotomontaje: técnica basada en el corte, arreglo y pegado de fotografías ya existentes para formar una nueva composición.

Futurismo: movimiento lanzando en 1909 en el Manifiesto del Futurismo, del poeta italiano Filippo Tommaso Marinetti. Los futuristas rechazaron el pasado con vehemencia y abrazaron el mundo moderno. Al final de la Primera Guerra Mundial, el movimiento entró en lo que se describe como «segunda fase del futurismo», caracterizada por un impacto más amplio en diferentes campos, incluidos el diseño, la moda y el teatro, así como un creciente interés en el vuelo (*véase Aeropittura*).

Grand Tour: en el siglo XVIII muchos jóvenes aristócratas viajaron a Italia para conocer la riqueza cultural del país. Las visitas a Roma, Venecia, Florencia y Nápoles eran de rigor. Otros itinerarios incluyeron visitas a Francia y Grecia.

Happening: término acuñado por el artista Allan Kaprow en 1959 para hacer referencia a una práctica en la que el artista y, puede que también el espectador, participa en acciones que no se circunscriben a una galería de arte.

Impresionismo: movimiento pictórico francés basado en el uso de pinceladas abocetadas y centrado en la representación de la vida y el paisaje de la modernidad. El término *impresionismo* lo acuñó el crítico de arte Louis Leroy, quien, en una crítica mordaz, tildó la obra de Claude Monet y la de sus compañeros de demasiado subjetiva, es decir, «basada en sus impresiones personales».

Manierismo: término que hace referencia al arte hecho en Italia después del Renacimiento y antes de la aparición del barroco. Repleto de connotaciones peyorativas, el manierismo se consideraba demasiado intrincado, excesivamente elaborado y, a veces, desequilibrado.

Manifiesto: declaración escrita en la que se trazan los objetivos de un grupo.

Neoclasicismo: estilo clasicista basado en el estudio del arte antiguo, que evolucionó a finales del siglo XVIII y principios del XIX y que abarcaba la arquitectura, el arte decorativo y las artes plásticas. El pintor Jacques-Louis David y el escultor Antonio Canova fueron algunos de los principales exponentes de este estilo.

Nuevo realismo: movimiento francés fundado por el crítico Pierre Restany en 1960 y que se basaba en el ensamblaje de objetos y materiales ya existentes.

Omega Workshops: cooperativa de artistas fundada por el crítico de arte Roger Fry en 1913 y dedicada a la producción de objetos domésticos. Vanessa Bell fue uno de los principales miembros de la comunidad. La Omega Workshops se vendió en 1919.

Performance: forma artística que despuntó a finales de la década de 1960 y en la de 1970 y que consiste en una combinación de elementos procedentes del teatro, la música y las artes plásticas.

Pintura histórica: estilo pictórico centrado en la representación de escenas clásicas, mitológicas y bíblicas y considerado la forma más alta de pintura desde el Renacimiento hasta el período neoclásico.

Pop art: movimiento nacido a finales de la década de 1950, que se desarrolló a lo largo de la década de 1960 y que extrajo sus imágenes de los mundos de la publicidad, la cultura del consumo y la cultura popular. Lo cotidiano se integró en la iconografía del *pop art* y se le otorgó un estatus monumental a objetos e imágenes banales.

Rococó: surgido en Francia a principios del siglo XVIII, el rococó es conocido por ser un estilo alegre y sensual. El término procede de la fusión de las palabras *rocaille* («rocalla») y *barocco*.

Salón: término usado para hacer referencia a las exposiciones anuales que se celebraban en París desde 1967 bajo el mecenazgo de la Académie royale de peinture et de sculpture. Tras el establecimiento de exposiciones independientes, como el Salon d'Automne y el Salon des Indépendants, el Salón fue perdiendo influencia en el siglo XIX y a comienzos del XX.

Simultaneidad: variación del cubismo y del futurismo que aborda la representación de varios momentos y movimientos en la misma imagen.

Site-specific: obra de arte diseñada para un lugar concreto, por lo general al exterior.

Surrealismo: nacido como un movimiento literario, las bases las sentó el poeta André Breton en el «Primer manifiesto surrealista» (1924). El surrealismo abogaba por la supresión del control y abrazaba el automatismo y el acceso al inconsciente, lo que a su vez dio lugar a la yuxtaposición de imágenes no relacionadas.

Vanguardia: término que comenzó a emplearse en la primera mitad del siglo XIX en Francia (*avant-garde*) y que, en arte, se aplica a las prácticas artísticas innovadoras. El cubismo y el futurismo son ejemplos de movimientos de vanguardia.

Young British Artists: término (a menudo abreviado como YBA) que no está ligado a ningún estilo en particular y que procede del título homónimo de una exposición celebrada en la londinense Saatchi Gallery en 1992. Esta fue la primera de una serie de exposiciones en las que se presentó la obra de jóvenes artistas como Damien Hirst, Sarah Lucas y Tracey Emin.

LECTURAS RECOMENDADAS

Armstrong, Carol y Catherine de Zegher, eds., *Women artists at the millennium*. (MIT Press, Cambridge, Massachusetts/Londres, 2006)

Butler, Cornelia H. y Lisa Gabrielle Mark, *Wack!: Art and the Feminist Revolution*. (Museum of Contemporary Art/MIT Press, Los Ángeles, California/Cambridge, Massachusetts/Londres, 2007)

Butler, Cornelia H. y Alexandra Schwartz, eds., *Modern Women: Women Artists at the Museum of Modern Art* (Thames & Hudson, Nueva York/Londres, 2010)

Caws, Mary Ann, *Women of Bloomsbury: Virginia, Vanessa and Carrington* (Routledge, Nueva York, Londres, 1990)

Caws, Mary Ann, ed., *Surrealism and Women* (MIT Press, Cambridge, Massachusetts, 1991)

Chadwick, Whitney e Isabelle de Courtivron, eds., *Significant Others: Creativity & Intimate Partnership* (Thames & Hudson, Londres/Nueva York, 1993)

Chapman, Caroline, *Eighteenth-century Women Artists: their Trials, Tribulations and Triumphs* (Unicorn Publishing Group, Londres, 2017)

Dabbs, Julia K., *Life Stories of Women Artists, 1550-1800: an Anthology* (Ashgate, Farnham, 2009)

De Zegher, Catherine, ed., *Inside the Visible: an Elliptical Traverse of Twentieth-century Art in, of, and from the Feminine* (MIT Press, Cambridge, Massachusetts/Londres, 1996)

Deepwell, Katy, ed., *Women Artists and Modernism* (Manchester University Press, Mánchester, 1998)

Jones, Amelia, ed., *The Feminism and Visual Culture Reader* (Routledge, Londres, 2010)

Laurence, Madeline, ed., *Women Artists in Paris, 1850-1900* (American Federation of Arts/Yale University Press, Nueva York, New Haven, Connecticut, 2017).

Malycheva, Tanja e Isabel Wünsche, eds., *Marianne Werefkin and the Women Artists in her Circle* (Brill Rodopi, Leiden/Boston, Massachusetts, 2017)

Marter, Joan, ed., *Women of abstract expressionism* (Denver Art Museum/Yale University Press, Denver, Colorado/New Haven, Connecticut, 2016)

Nochlin, Linda y Ann Sutherland Harris, eds., *Women Artists, 1550-1950* (Museum of Contemporary Art, Los Ángeles/Alfred A. Knopf, Los Ángeles, California/Nueva York, 1976)

Nochlin, Linda y Joelle Bolloch, eds., *Women in the 19th century: Categories and Contradictions* (New Press/Musée d'Orsay, Nueva York/París, 1997)

Nochlin, Linda y Maura Reilly, eds., *Global Feminisms: New Directions in Contemporary Art* (Merrell, Londres, 2007)

Schor, Gabriele, *Feminist Avant-garde. Art from the 1970s in the SAMMLUNG VERBUND Collection, Vienna* (Prestel, Múnich, 2016)

ÍNDICE DE ARTISTAS

Las entradas principales están en **negrita**; las ilustraciones se encuentran en *cursiva*.

CRÉDITOS DE LAS IMÁGENES

Página 2 Cortesía de Ota Fine Arts, Tokio/Singapur/Shanghái; Victoria Miro Gallery, Londres, y David Zwirner, Nueva York. © Yayoi Kusama; **8** Los Angeles County Museum of Art. Legado por Fred Hathaway Bixby, M.62.8.14; **11** Colección privada; **13** Royal Collection Trust; **14** Schloss Weissenstein, Schönbornsche Kunstsammlungen, Pommersfelden; **17** National Museum of Women in the Arts, Washington D. C. Donación de Wallace y Wilhelmina Holladay. Fotografía de The Picture Art Collection/Alamy Stock Photo; **18-19** Museo Nacional del Prado, Madrid; **21** J. Paul Getty Museum, Los Ángeles; **22** National Portrait Gallery, Londres; **25** Collection Royal Academy of Arts. Adquisición encargada a Angelica Kauffmann, de la Royal Academy, en 1778-1780 (03/1129). Fotografía de John Hammond/Royal Academy of Arts, Londres; **27** Museum of Fine Arts, San Petersburgo, Florida. Rexford Stead Art Purchase Fund; **29, 30** J. Paul Getty Museum, Los Ángeles; **32** Musée d'Orsay, París; **33** Wallace Collection, Londres. Fotografía de Art Collection 3/Alamy Stock Photo; **35** Musée d'Orsay, París; **36** Metropolitan Museum of Art. Donación parcial o prometida del señor y la señora Douglas Dillon, 1992, 1992.103.2; **39** Los Angeles County Museum of Art. Legado por Fred Hathaway Bixby, M.62.8.14; **41** National Gallery of Art, Washington, D. C., Chester Dale Collection, 1963.10.95; **42** Palazzo delle Poste, Palermo. Cortesía del Archivio Storico di Poste Italiane. Fotografía de AGR/Riccardi/Paoloni. © Benedetta Cappa Marinetti, utilizado con permiso de los herederos de Vittoria Marinetti y Luce Marinetti; **45** Hilma af Klint Foundation, Estocolmo; **47** Paula Modersohn-Becker-Stiftung, Fotografía de Art Collection 3/Alamy Stock Photo; **48** Paula Modersohn-Becker Museum, Bremen; **51** Städtische Galerie im Lenbachhaus, München. © DACS 2019; **52** National Portrait Gallery, Londres. Adquirido gracias a la donación de Helen Gardner Bequest, 2005. © The Estate of Vanessa Bell, cortesía de Henrietta Garnett; **54** Museo Nacional Thyssen-Bornemisza, Madrid. © Pracusa 2018650; **57** Crystal Bridges Museum of American Art, Bentonville, Arkansas. © Georgia O'Keeffe Museum/DACS 2019; **58** Metropolitan Museum of Art, Nueva York. Alfred Stieglitz Collection, 1959, 59.204.2/Art Resource/Scala, Florencia. © 2018 Metropolitan Museum of Art; **61** Nationalgalerie, Staatliche Museen zu Berlin, Berlín. © DACS 2019; **62** Los Angeles County Museum of Art. Adquirido gracias a los fondos proporcionados por los herederos de Hans G. M. de Schulthess y a la donación de David E. Bright Bequest, 67.4, **64, 65** J. Paul Getty Museum, Los Ángeles; **67, 68** Palazzo delle Poste, Palermo. Cortesía de Archivio Storico di Poste Italiane. Fotografía de AGR/Riccardi/Paoloni. © Benedetta Cappa Marinetti, utilizado con permiso de los herederos de Vittoria Marinetti y Luce Marinetti; **71** Musée des Beaux-Arts de Nantes. Fotografía de RMNGrand Palais/Gérard Blot. © Tamara Art Heritage/ADAGP, París y DACS, Londres, 2019; **72** Fotografía de Gordon R. Christmas, cortesía de la Pace Gallery. © ARS, Nueva York y DACS, Londres, 2019; **74** Colección privada, Turín. Fotografía de Pino dell'Aquila. © Archivio Carol Rama, Turín; **77** Whitney Museum of American Art, Nueva York. Donación de Timothy Collin. © The Estate of Alice Neel, cortesía de David Zwirner, Nueva York/Londres; **78** Museum of Fine Arts, Boston. © The Estate of Alice Neel, cortesía de David Zwirner, Nueva York/Londres; **80** Yale Center for British Art, donación de Virginia Vogel Mattern en memoria de su esposo, W. Gray Mattern, Yale College, Yale BA 1946. © Bowness; **83** Colección de la Albright-Knox Art Gallery, Buffalo, Nueva York. Donación de A. Conger Goodyear, 1966. © Banco de México y Fideicomiso Museos Diego Rivera y Frida Kahlo, México D. F./DACS; **85** Fundação Calouste Gulbenkian, Lisboa. Calouste Gulbenkian Museum - Modern Collection. Fotografía de Paulo Costa. © ADAGP, París y DACS, Londres, 2019; **86** Collection Glenstone Museum, Potomac, Maryland. Fotografía de Maximilian Geuter. © The Easton Foundation/DACS, Londres/VAGA, Nueva York, 2019; **88-89** Colección privada. Fotografía de Simon Lane/Alamy Stock Photo. © The Easton Foundation/DACS, Londres/VAGA, Nueva York, 2019; **91** Instalación del Museo de Bellas Artes, Caracas, Venezuela. Colección Fundación Museos Nacionales. Fotografía de Paolo Gasparini. © Fundación Gego; **92** Fotografía de Claudia Garcés. © Fundación Gego; **95** Solomon R. Guggenheim Museum, Nueva York, donación, Andrew Powie Fuller and Geraldine Spreckels Fuller Collection, 1999. © Agnes Martin/ DACS 2019; **97** Colección de Navina y Vivan Sundaram. Fotografía de The Picture Art Collection/Alamy Stock Photo; **98** National Gallery of Modern Art, Nueva Delhi. Fotografía de The Picture Art Collection/Alamy Stock Photo; **101** Metropolitan Museum of Art, Nueva York. The Pierre and Maria-Gaetana Matisse Collection, 2002, 2002.456.1/Art Resource/Scala, Florencia © Estate of Leonora Carrington/ARS, Nueva York y DACS, Londres, 2019; **103** Colección privada, Turín. Fotografía de Pino dell'Aquila. © Archivio Carol Rama, Turín; **104** Colección de la Joan Mitchell Foundation, Nueva York. © Estate of Joan Mitchell; **106** Helen Frankenthaler Foundation, Nueva York, en préstamo extendido a la National Gallery of Art, Washington, DC © Helen Frankenthaler Foundation, Inc./ARS, Nueva York y DACS, Londres, 2019; **109** © ADAGP, París. Cortesía de The Estate of Alina Szapocznikow/Piotr Stanislawski/Galerie Loevenbruck, París/ Hauser & Wirth. Fotografía de Fabrice Gousset, cortesía de Loevenbruck, París; **110** Helen Frankenthaler Foundation, Nueva York, en préstamo extendido a la National Gallery of Art, Washington D. C. © Helen Frankenthaler Foundation, Inc./ARS, Nueva York y DACS, Londres, 2019; **113** Cortesía de Ota Fine Arts, Tokio/Singapur/ Shanghái; Victoria Miro Gallery, Londres, y David Zwirner, Nueva York. © Yayoi Kusama; **114** Museum of Modern Art, Nueva York. Donación de la Niki Charitable Art Foundation, 860.2011. © Niki de Saint Phalle Charitable Art Foundation/ADAGP, París y DACS, Londres, 2019; **117** Cytadela Park, Poznań, Poland. Fotografía de Sherab/Alamy Stock Photo. © The Estate of Magdalena Abakanowicz, cortesía de la Marlborough Gallery; **119** Cortesía de la Galerie Lelong & Co., Nueva York. © Yoko Ono; **120** Cortesía de Sikkema Jenkins & Co., Nueva York. Fotografía de Andrea Avezzu. © Sheila Hicks; **123** Leeum, Samsung Museum of Art, Seúl. Cortesía de Hauser & Wirth. © The Estate of Eva Hesse; **125** The Art Institute of Chicago, donación de Arthur Keating y del señor y la señora Edward Morris por intercambio, abril de 1988. Fotografía de Susan Einstein. Cortesía de Hauser & Wirth. © The Estate of Eva Hesse; **127** Fotografía de Joan Jonas. Cortesía de la artista y de la Raffaella Cortese Cortese, Milán. © ARS, Nueva York y DACS, Londres, 2019; **128** Brooklyn Museum, donación de la Elizabeth A. Sackler Foundation, 2002.10. © Judy Chicago. ARS, Nueva York y DACS, Londres, 2019; **131** © Carolee Schneemann; **132** Fotografía de Andy Keate. Cortesía de Herald St, Londres; **134** Cortesía de la artista y de Hauser & Wirth. © Anna Maria Maiolino; **135** Cortesía de la artista y de Hauser & Wirth. Fotografía de Stefan Altenburger Photography Zürich. © Anna Maria Maiolino; **136, 138-139** Cortesía de ROSEGALLERY, Santa Mónica, California. © Graciela Iturbide; **140** Cortesía de Electronic Arts Intermix, Nueva York; **143** Museum of Modern Art, Nueva York, 2010. Fotografía de Marco Anelli. Cortesía de Marina Abramović Archives. © Marina Abramović. Cortesía de Marina Abramović y de la Sean Kelly Gallery, Nueva York. DACS, 2019; **145** Cortesía de la Galerie Lelong & Co., Nueva York, (GL2225). © The Estate of Ana Mendieta, LLC; **146** Cortesía de la Galerie Lelong & Co., Nueva York, edición de 6 + 3 Aps (GP1190). © The Estate of Ana Mendieta, LLC; **147, 149** Cortesía de la artista y de Metro Pictures, Nueva York; **151, 153** Cortesía de Charles Woodman y de la Victoria Miro Gallery, Londres. © Cortesía de Charles Woodman; **154, 155** Colección privada, Londres. Cortesía de Matthew Stephenson, Londres; **157** National Gallery of Art, Washington D. C. Donación de The Glenstone Foundation, 2004.121.1. Cortesía de la artista y de Gagosian. Fotografía de Mike Bruce. © Rachel Whiteread; **158** Tracey Emin. Todos los derechos reservados, DACS/Artimage 2018. Imagen cortesía de Saatchi Gallery, Londres. Photo Prudence Cuming Associates Ltd.; **160, 161** Cortesía de la artista, de Corvi-Mora, Londres, y de la Jack Shainman Gallery, Nueva York; **163** Fotografía de Andy Keate. Cortesía de Herald St, Londres; **164** © Guerrilla Girls, cortesía de guerrillagirls.com

-

PARA CINZIA Y GLORIA,
QUE ME ENSEÑARON
A SER MUJER Y FEMINISTA

-

BLUME

Título original *Women Artists*

Diseño April
Edición Caroline Brooke Johnson
Documentación iconográfica Maria Ranauro
Traducción Antón Antón
Revisión de la edición en lengua española
Llorenç Esteve de Udaeta
Historiador del Arte
**Coordinación de la edición en lengua
española** Cristina Rodríguez Fischer

Primera edición en lengua española 2019

© 2019 Naturart, S.A. Editado por BLUME
Carrer de les Alberes, 52, 2.°, Vallvidrera
08017 Barcelona
Tel. 93 205 40 00 e-mail: info@blume.net
© 2019 Thames & Hudson Ltd, Londres
© 2019 del texto Flavia Frigeri

I.S.B.N.: 978-84-17492-90-8

Impreso en China

WWW.BLUME.NET

Este libro se ha impreso sobre papel manufacturado
con materia prima procedente de bosques de
gestión responsable. En la producción de nuestros
libros procuramos, con el máximo empeño,
cumplir con los requisitos medioambientales que
promueven la conservación y el uso responsable
de los bosques, en especial de los bosques
primarios. Asimismo, en nuestra preocupación
por el planeta, intentamos emplear el máximo
materiales reciclados y solicitamos a nuestros
proveedores que usen materiales de manufactura cuya
fabricación esté libre de cloro elemental (ECF) o de
metales pesados, entre otros.

Cubierta Cindy Sherman, *Fotograma sin título n.° 21*, 1978 (detalle de la página 147).
Cortesía de la artista y de Metro Pictures, Nueva York

Portadilla Yayoi Kusama, *Habitación reflejada al infinito: repleta del brillo de la vida*,
2011 (detalle de la página 113). Cortesía de Ota Fine Arts, Tokio/Singapur/Shanghái;
Victoria Miro Gallery, Londres, y David Zwirner, Nueva York. © Yayoi Kusama

Portadas de los capítulos: página 8 Rosalba Carriera, *La musa*, mediados de la
década de 1720, J. Paul Getty Museum, Los Ángeles (detalle de la página 21);
página 42 Benedetta Cappa Marinetti, *Síntesis de las comunicaciones*, 1933-1934,
Palazzo delle Poste, Palermo; **página 74** Carol Rama, *Appassionata*, 1943, colección
privada, Turín (detalle de la página 103); **página 106** Helen Frankenthaler, *Montañas
y mar*, 1952, Helen Frankenthaler Foundation, Nueva York (detalle de la página 110);
página 132 Amalia Pica, *ΛΠΒΠC*, 2013, cortesía de la artista y de Hauser & Wirth

Citas: página 9 Ann Sutherland Harris y Linda Nochlin, *Women Artists, 1550-1950*
(Nueva York, 1976), pág. 120, **página 43** William B. Breuer y Fereydoun Hoveyda,
War and American Women: Heroism, Deeds, and Controversy (Londres, 1997), pág. 14;
página 75 Lucy Lippard, *From the Center: Feminist Essays on Women's Art* (Nueva York,
1976), pág. 139; **página 107** Joan Marter (ed.), *Women of Abstract Expressionism* (New Haven,
2016), pág. 160; **página 133** Martha Rosler, «Art and Everyday Life», conferencia de la
Lisbon Summer School for the Study of Culture, 2014 (disponible en internet)